盧芷庭
王志豔　著

U0068722

畢卡索的繆斯

Pablo
Ruiz　Picasso

從現實主義到立體派，
與情愛糾纏的藝術生命

你知道嗎？畢卡索其實不是抽象派畫家，其風格更有著跨世紀的變化！
現實主義、新古典主義、藍色時期、玫瑰時期、黑人時期、立體派——

反抗法西斯暴行的曠世巨作格爾尼卡，
屋利的筆鋒下又隱藏著什麼樣的意涵？

目錄

目錄

目錄

畢卡索的繆斯

從現實主義到立體派，與情愛糾纏的藝術生命

故事導讀

巴勃羅・魯伊斯・畢卡索（Pablo Ruiz Picasso，西元一八八一年至一九七三年），西班牙著名畫家，二十世紀最有創造性和影響最為深遠的藝術家，現代派繪畫的主要代表人物，一生共創作油畫一千八百餘幅，素描七萬多件，此外還有諸多版畫、雕塑和陶器、舞台服裝等作品。其作品對現代西方藝術產生了極大的影響，在世界美術史上也享有極高的聲響，被世人擁立為二十世紀的巔峰藝術家。

畢卡索自幼就對繪畫有著濃厚的興趣，並具有極高的繪畫天賦。在父親的精心培養下，當別的孩子還在玩彈珠時，他就已經能夠畫出可以放到博物館展出的繪畫了。

此後，經過不斷的探索，畢卡索的畫技日益精湛。雖然也經歷過無數次的打擊和挫折，但是他從未放棄對繪畫的追求。他一生畫風多變，不斷的創造、又不斷的否定。在繪畫過程上，他不斷摸索、不斷變幻，畫法不拘一格，從藍色時期、玫瑰時期一直到立體主義時期、古典主義時期、超現實主義時期。畢卡索的才華不僅僅表現在他的善於創造，現在他始終能夠保持自己粗獷剛勁的個性，並將其貫穿到各種畫風之中，而且在各種藝術手法的使用過程中，都能達到內外的

6

故事導讀

和諧與統一。

在藝術上，畢卡索是個探求者，也是個創造者，他一生中都沒有特定的老師，也沒有特定的學生，但是他最終建立了屬於自己的藝術王國，創作出了《格爾尼卡》(Guernica)、《亞維農的少女》(Las señoritas de Aviñón)、《生命》(La Vida) 等多幅傳世名作，在藝術史上占據了不朽的地位。

與此同時，畢卡索還是一位和平的使者，他反對戰爭，宣導和平，並為世界和平做出了龐大的貢獻。

本書從畢卡索的兒時生活開始寫起，一直追溯到他所創造出的偉大作品以及為世界藝術所做出的龐大貢獻，再現了畢卡索具有傳奇色彩的一生，旨在讓廣大青少年朋友了解這位世界級藝術家不平凡的人生歷程，並體會他追求理想執著不懈的精神。

7

第一章 無憂的童年

每個孩子都是藝術家，問題在於長大之後能否繼續保持藝術家的靈性。

——畢卡索

第一章 無憂的童年

（一）

（一）

馬拉加（Málaga）位於西班牙的南部，是一個古老而美麗的小城市。這裡世代居住著西班牙人、腓尼基人、迦太基人和羅馬人、阿拉伯人等。

西元一八八一年十月二十五日的深夜，在馬拉加梅爾賽德廣場旁邊的一間房子中，一位年輕的產婦正因難產的陣痛，而一聲高於一聲的喊叫著，經歷著她一生當中最為慘烈的痛苦。而她的家人除了緊張的守在屋外焦急的等待之外，一點辦法也沒有。

深夜十一點十五分，已經被折磨得筋疲力盡的產婦終於生下了一個男孩。可是，這個孩子卻沒有以嘹亮的哭聲來報答他的母親為他付出的痛苦代價，而是悄聲無息、臉色鐵青、一動不動的躺在那裡。

心急如焚的接生婆看了看，憑著她少得可憐的經驗，就認為這個嬰兒是個死胎，放在一邊不管了，然後去忙著和周圍一群驚慌失措的家人，一起照顧已面無人色的產婦。

這時，嬰兒的叔叔──一位在馬拉加很有名氣、經驗豐富的醫生，一聲不響的湊到嬰兒的身邊仔細的觀察了一會兒。接著，他點燃了一支雪茄，足足的吸了一口，然後用力對準嬰兒的鼻孔吹了進去⋯⋯。

奇蹟出現了──那嬰兒一臉怪相，像公牛一樣怒吼起來，聲音迴盪在夜深人靜的馬拉加。

這個孩子，就是巴勃羅‧魯伊斯‧畢卡索。

畢卡索的繆斯

從現實主義到立體派，與情愛糾纏的藝術生命

這一個出人意料的奇怪舉動，將一個天才從死神的門口拉了回來。這位醫生為此而無比自豪，這也是他從醫生涯當中最為驕傲的一個壯舉，他將這個孩子當成是自己的天才之作。

後來，這位叔叔對畢卡索疼愛有加。畢卡索回憶說：

「他後來還經常把嘴裡吐出的煙吹到我的臉上，我就生氣的哭，他還哈哈大笑。」

雖然現在已經找不到畢卡索出生的具體時間的證明，但是今天的人們還是寧願相信他是在深夜十一點十五分出生的。因為在西班牙人的星相觀念中，那是月亮和太陽都距地球最近的時刻，一些行星和主要的星辰都共同綻放出燦爛的光芒，所以那是一個天才誕生的神奇時刻。

也許畢卡索的整個神奇而輝煌的人生，真的就在那個星河璀璨的時刻被規定了。正如荷馬（Homer）總是讚美他的英雄生在良辰吉時一樣，畢卡索對自己的神祕降生也總是念念不忘。

不過可惜的是，畢卡索的父親堂·何塞·魯伊斯（Don José Ruiz y Blasco）當時並不在場，沒能經歷這個令人激動的場面。

何塞是一位畫家，在城裡的藝術學校擔任教師，並且是當地博物館的館長。在博物館中，他的工作包括修補一些毀損了的圖畫，他那精巧的藝匠手法也十分適合這份差事。此外，他自己還會畫一些畫。

何塞在家中排行第九。他一心都想成為一個出色的畫家，因而兩耳不聞窗外事，被稱為「不中用的人」。在他未結婚之前，撫養家中老小的重擔都落在他的四哥巴勃羅一個人的肩上。

巴勃羅是馬拉加大教堂的一位牧師，忠厚、慷慨，是家族中唯一一個同意何塞畫畫的人。何

10

第一章 無憂的童年

（一）

塞也正是因為有了四哥的資助，才得以成為馬拉加一位稍有作為的畫家。

何塞在小有名氣之後，他的姐姐就開始為他物色對象，並給他介紹了一個女孩。他見了那個女孩，說很中意，但是並不想結婚。家人都很替他著急，罵他是個怪物，可是他始終都是不急不忙。

等大家都急夠了，何塞卻突然宣布要結婚，但是結婚對象卻不是「中意」的那位女孩，而是那位女孩的表妹瑪麗亞‧畢卡索‧洛佩茲（María Picasso y López）——她當初本來是陪表姐去相親的，沒想到何塞反而看中了她。

不巧的是，他們沒來得及結婚，巴勃羅就病逝了。這件事對何塞造成了很大的打擊，以至於他將婚期推遲了兩年。

因此，當西元一八八一年畢卡索出世後，何塞懷著一種感激和補償的心情，為孩子取名為巴勃羅。

畢卡索出生十五天後，何塞一家在聖地牙哥教堂為他舉行了洗禮和命名儀式。當時取的名字還不是現在的名字，而是很長的一大串，巴勃羅·畢卡索是這一長串中的一部分。

在馬拉加的習俗當中，替孩子取的名字都是越長越好。似乎名字越長，孩子未來的天賦就越多。一開始，大家都管畢卡索叫巴勃羅。十幾年後，當他開始用畢卡索這個名字在作品上署名時，人們才開始這樣稱呼他。

（一一）

畢卡索的出生讓一家人十分高興，尤其是祖母一家。為了照顧這個天降石麟，外祖母和畢卡索兩個未出嫁的阿姨都搬到何塞家中居住。所以，畢卡索一生下來就陷入了女人的包圍當中，身邊圍繞著母親、外祖母、兩個姨媽以及一個女僕。

西元一八八四年時，何塞的家中又添了一位新人——畢卡索的妹妹出生了。家裡一下添了這麼多人，何塞在美術學校的薪水，再加上兩個小姨子做些針線活賺的錢，根本難以維持一家人的生活。無奈之下，他只好向他的弟弟，也就是用雪茄救了小畢卡索一條小命的薩爾瓦多(Salvador Ruiz Blasco) 求助。

這個時候，薩爾瓦多已經是馬拉加港衛生局的局長了。在弟弟的幫助下，何塞還兼任了馬拉加市美術館的館長。這樣一來，不僅家裡的日子寬裕了許多，何塞還能在美術館裡開闢一個不受干擾的畫室。

第一章 無憂的童年

（二）

從剛剛學會走路開始，畢卡索就經常被父親帶到美術館裡玩。這裡，也成為他接受美術薰陶的第一個課堂。

何塞在生活上的困難，許多人都能夠看到，但是他的另外一種困境，也許只有那些存在於內心的某些東西已經被壓碎——一個藝術家的靈感已經被女人、孩子、日常瑣事榨乾了。

何塞是一名畫家，需要能夠全心全力的作畫，而現在他對自己這方面的天賦逐漸失去了信心。可能他發覺這種自信從一開始就是虛假的，也可能是他在現實面前發覺，以前那些存在於內心的某些東西已經被壓碎——一個藝術家的靈感已經被女人、孩子、日常瑣事榨乾了。

不管是什麼原因，其導致的結果都是一樣的。此後，他的兒子畢卡索在為他畫的肖像中，通常都是一個男人疲倦得將頭靠在手上，帶著一種深深的失望和煩悶的表情，對生命的品味已經完全消失殆盡了。

不過，對於小孩子來說，日子還是十分快樂的。此時的小畢卡索還不懂得生活的不易，而過度擁擠、稍嫌骯髒的小房舍，對他來說也是非常熱鬧有趣的。

畢卡索並不經常看到父親，因為父親每天要定時去教課，還要去博物館上班，或者去拜訪老朋友，有時還會去看一場鬥牛比賽。在畢卡索不太頑皮的時候，父親也會愉快的帶著他一起去。

這位支撐全家的男人，其生活來源就是一枝畫筆。何塞雖然從來不在家中作畫，但是他卻經常將畫筆帶回家清洗。每次，小畢卡索都會懷著一種敬畏的心情看著這些畫筆。不久，這種敬畏就轉變成為一種雄心壯志，讓他一輩子都不曾懷疑過繪畫的崇高地位。

13

（三）

小畢卡索繼承了母親的外貌和性情，而父親對繪畫的熱愛更是融入了他的血液。他在學說話時，所說的第一句話就是「拉畢斯、拉畢斯」，意思是要一枝「lapix」（安達魯西亞文鉛筆之意）。只要有一枝鉛筆和一張紙，他就能一個人老老實實的坐上幾個鐘頭，不哭也不鬧。他在紙上畫了許多個螺形的圖案，並對母親說，這是一種名叫「托魯艾拉」的甜餅。

畢卡索還有一件喜歡的事，就是和朋友們一起到梅爾賽德的廣場上去玩。那裡不僅有很多鴿子，還有大片大片的沙坑，畢卡索喜歡用樹枝和手指在上面盡情的揮舞。每次，他的周圍都會聚來不少人，他們已經稱他為「小畫家」了。

畢卡索與其他孩子不一樣，在學步車裡學習走路，他是推著奧利貝特牌餅乾箱離開搖籃的。但是他並不是為了吃，而是喜歡餅乾箱上雕刻的簡單的幾何形體。

父親何塞也經常帶畢卡索到他工作的美術館去。何塞的畫基本上都沿襲了歐洲學院派的風格，雖然功底尚厚，卻循規蹈矩、缺乏想像力。他留給畢卡索最深的印象，就是他的畫中經常會出現鴿子。甚至在幾十年後，畢卡索還記得「一幅描繪鴿子的大型油畫，鴿籠的棲木上擠滿鴿子……有千萬隻鴿子，我以為瑪律賽德廣場的鴿子都飛到了父親的畫布上」。

後來，畢卡索的祕書沙巴特在馬拉加找到了這幅作品，但是整個畫面只有九隻鴿子。這說明小畢卡索是多麼喜歡鴿子，這種鳥兒也伴隨著畢卡索的成長、成熟和成名，成為他的畫品與人

14

格的象徵。

畢卡索並不是個愛闖禍的孩子，他好動，不喜歡總待在一個地方；但是又很好靜，不喜歡人多的地方。有時，他會在梅爾賽德廣場和鴿子一起戲耍，有時就呆呆的注視著民族英雄彼岸多利約斯將軍的紀念雕像。

更多的時候，畢卡索會到海濱玩耍，平原與大海相接的優美曲線讓他沉醉，而地中海彼岸隱約可見的阿特拉斯山頂的積雪，閃爍著白色的神祕的誘惑，更使他覺得如夢如幻。從小，畢卡索就熱愛大海。而他對人生和藝術的理解，也是在海邊開始的。

在西班牙，鬥牛是很盛行的。畢卡索在很小的時候就跟隨父親去看鬥牛。他好像天生也很喜歡鬥牛，只要父親稍加提點，他就能領略到其中的妙處。

八歲那年，畢卡索自己動手畫了一幅畫，這也是他所畫的第一幅油畫，名字就是《馬背上的鬥牛士》。清晰明快的畫面讓人根本想不到，這幅畫居然是出自於一個小孩子的手中。

第二年，畢卡索又畫了一幅鬥牛場圖，在鬥牛場上還飛舞著幾隻鴿子。這幅畫線條協調，筆法老到。何塞看了，連連稱讚兒子「臨摹」得不錯。因為他當時根本就沒有想到，這幅畫完全是小畢卡索自己創作的，根本不是臨摹哪一位大師的作品。畢卡索後來回憶說：

「這確實不是一幅兒童畫。奇怪，我從來就沒畫過一幅兒童畫。」

漸漸的，父親何塞也發現了小畢卡索的天賦，於是也開始教他一些基礎的繪畫知識。每一次，小畢卡索都會認真的模仿父親作畫的姿勢，學習拿筆的姿勢、線條的虛實、繪畫的透視原理

和明暗等等。

在父親的嚴格教導和自己的刻苦努力下，小畢卡索的畫技進步得很快，而且他還迷上了剪紙。有時候，他就拿著一把小剪刀，上下飛舞一番，一個個唯妙唯肖的小動物、活潑可愛的人物，就會從他靈巧的小手底下流淌出來。看到這個場面的人，都連連誇他「真是個小神童」。在馬拉加，畢卡索儼然已經成為一個小有聲望的人了。

16

第二章 少年天才

（三）

第二章　少年天才

藝術並不是真理，藝術是謊言。然而這種謊言能夠教育我們去認識真理。

——畢卡索

第二章 少年天才

（一）

（一）

一轉眼，小畢卡索就到了該上學的年齡了，父親將他送到馬拉加最好的學校。大家都覺得，畢卡索這麼聰明，一定可以成為一個品學兼優的好學生。

然而，小畢卡索的表現並不好。他對上學有著一種很嚴重的牴觸情緒。每當上課的時候，他總是想著畫畫的事，老師講什麼，他一點都聽不進去。

他的作業本上，寫的也不是數學、語文作業，全都是畫畫。就連課本的空白處，他都要畫上自己的「傑作」。

即使是在一所不太嚴格的學校，一個學生如果每天都坐在教室裡不看書本、也不聽老師講課，而是自顧自的畫著野牛，或者自己帶來的鴿子，甚至自行站起來凝望窗外，勢必都要受到老師的斥責，甚至可能遭到一頓打。

同樣，小畢卡索也不例外。在學校裡，他的各種舉動經常被老師訓斥，甚至常常被關禁閉。

這種禁閉是種懲罰，倒不如說是一種「享受」。

這反倒讓他很開心，因為這樣他就可以安安靜靜的坐在小凳子上，拿出小本子畫個痛快。與其說畢卡索嘗到了甜頭，有時就故意惹些是非出來，讓老師懲罰他。對畢卡索來說，教室就像是牢房一樣，書本上的字和老師講的話讓他不知所措。為了能夠蹺課，他想出各式各樣的辦法，有時還會裝病。

19

畢卡索的繆斯

從現實主義到立體派，與情愛糾纏的藝術生命

對於兒子在學校裡的表現，何塞也傷透了腦筋。無奈之下，只好多花錢，將他送到一所更嚴格的學校當中。

這所學校也是全市最好的學校，校長是何塞的朋友，所以也特別關注畢卡索。但是只要畢卡索坐到座位上，他的整個精神就要崩潰了。他只好痛苦的看著時鐘的指針，嘴裡還念叨著……

「到一點鐘，到一點鐘。」

畢卡索對數字的理解能力還很差，對時間也是如此。他認為，既然「一」是數字中的第一個，那麼也一定是離現在最近的時刻。

漸漸的，父母也認知到他學習問題的嚴重性，只好將他帶回家，請家庭教師來教他，但是同樣無濟於事。成年後，畢卡索甚至都回想不起來自己是如何學會讀和寫的。

後來，父親也逐漸容忍了畢卡索在學習上的不良表現，相反的，開始在畫畫方面對他嚴格要求。

以一位美術教師和畫家的眼力，何塞感到兒子在畫畫方面有著特殊的天賦。作為一名一生都從事教育工作的教師，何塞知道，對於天賦極高的人，一些陳舊的規則是不適用的。如果不能夠因材施教，就可能會埋沒人才。因此，何塞對畢卡索的課業也不再過高要求，但是對他的繪畫要求卻很嚴格。

有些孩子在幼年時畫的畫作看起來具有較高的天分，但是到了七八歲以後，這種天分就逐漸消失了。而畢卡索卻不是這樣。剛開始畫畫時，他的畫也帶有幾分孩子氣，但是卻不斷向成熟的

第二章 少年天才

（一）

方向發展。過於早熟的技巧並沒有扼殺他的天分，因此也得以保留下來，在他的青春期後再度復活，並且一直伴隨他度過一生。

晚年時期的畢卡索，一部分作品完全是用一個孩子的手法表現出來的，那新鮮的、純個人的孩童天分一直都沒有消失。在那麼多年以後，依然經由那雙具有最高超技巧的手而再度展現出來。

（二）

在馬拉加的那段生活，對小畢卡索來說，一定是永遠難忘的……擠滿了人的小房舍、無法翹課的學校，在父親的教導下不斷繪畫……以及近在咫尺的海洋和吹拂一切的溫暖空氣，構成了畢卡索童年生活的主要元素。在這個地中海岸邊的城市，畢卡索所真正感受到的世界，就是他懷念的對象，也是他一生中最喜愛的太陽、海洋，並樂於有一大群人陪伴著他。

然而，西元一八九一年，畢卡索十歲的時候，他的規律、自然的生活卻被迫拆解了。

西元一八八七年，畢卡索的第二個妹妹出生了，這讓小房舍顯得更加擁擠不堪，父親也比以前更加消沉了。

而就在此時，市政府要將博物館關閉。這樣一來，本來就沒什麼餘裕的一家人，更加感到無助了。

不久之後，情緒低落的何塞在拉科魯尼亞（A Coruña）這個地方謀得了一份教師的職業，是在一個公立的藝術學院擔任素描和裝飾老師。

拉科魯尼亞位於加利西亞省（Galicia），西班牙西北角的一個小半島上，三面環水，和馬拉加形成對角線。

這個小城市雖然可以稱得上是風景如畫，但是何塞卻並不喜歡這裡。因為他們這裡舉目無

22

（二）

親，連一個熟悉的朋友都沒有，也沒有鬥牛可以看。尤其是這裡潮濕多雨的天氣，更加讓他懷念馬拉加明媚的陽光。

可是迫於生活的壓力，一家人勢必要遷到那裡去居住的。而就在這個時候，何塞發現他的兒子畢卡索幾乎是目不識丁。

畢卡索不識字，不知道「2＋2」是多少，老師要他寫出四五個數字，他也辦不到。一直以來，他在學校裡對數字的概念完全是從繪畫角度去考慮的。比如，他認為，鴿子的眼睛圓得像個「0」；高個子的兩隻眼睛用「8」表示，矮個子的眼睛則以「7」畫成；「7」字中間加上一劃，就是眉毛和鼻子的線條了等等。

在家鄉，畢卡索這樣的表現是沒什麼關係的，因為所有的鄰居和朋友們都會理解這個孩子。然而到了遙遠的加利西亞，身為外鄉人，就一定得遵守當地的規矩。而畢卡索要想在這裡入學的話，就必須得通過入學考試才行，或者起碼能交出一張本地的學習合格證書。

可是，畢卡索是絕對不可能通過任何一門入學考試的科目的——除了繪畫。所以，何塞只好去找一位能夠開具學習合格證書的朋友。

「沒問題，不過在形式上還是應該考一考他。」這位朋友答應幫何塞的忙。

在考試時，主考官提出一些簡單的問題，畢卡索卻一個都不會。主考官出了一道這樣的數學題：3＋1＋40＋66＋38＝？然後溫和的告訴他，題目應該怎麼寫，請他不要緊張。

第一次嘗試失敗了。第二次，當主考官再提出問題時，畢卡索發現主考官已經將問題的答案

寫在一張紙上了，而且還把那張紙放在了一個很顯眼的位置上。

於是，畢卡索就把那個數字默記下來，然後回到桌子上把答案寫出來，並且還在答案下方得意的畫了一條橫線。

就這樣，畢卡索算是取得了他的學習合格證書。

（三）

（三）

一家人離開馬拉加時，正是一年中的收穫季節。而當他們到達拉科魯尼亞時，駭人的秋季暴風已經開始刮起了。

西班牙的北部和東北部的險峭海岸，此時正承受著超越大西洋的每秒二十五公尺勁風的吹襲。狂風還帶來了大量的雨水，使加利西亞成為全半島雨量最為豐富的地帶。

即便是不颳風也不下雨的時候，天氣也不如馬拉加晴朗，而是霧氣瀰漫，有時霧還會轉變成綿綿的細雨，冷冷的滴在花崗岩海岸和花崗岩的房舍上。

在一年之中，晴天的時候很少。太陽光一露出來，溫暖的陽光就會加速那些被大浪或狂風送上岸各種腐爛的海草，從而孕育出成群的蒼蠅。

雖然環境不是很好，但是小畢卡索對這裡的一切仍然感到新鮮和驚訝。而更讓他驚訝的是，街上的人們還會講另外一種語言。這讓畢卡索第一次感到了自己的孤獨和困惑──原來自己只不過是個外鄉人。

面對完全不同的環境和文化，何塞一家人只好每天縮在家裡，看著外面的雨水敲打著窗戶。隨著時間的推移，畢卡索對周圍的驚恐也漸漸削減，他的眼前也呈現出一個全然不同的世界⋯一邊是海港、一邊是沙灘，遠處則是沿岸。

與馬拉加比起來，這裡實在沒什麼了不起。這座城市中除了海港和鬥牛場之外，唯一令人興

奮的東西，就是位於半島尖端突出處的一座羅馬式高塔。這座高約一百二十一公尺的燈塔被當地人稱為「埃庫萊斯塔（Torre de Hércules）」。

畢卡索經常畫那座高塔，當然，他也畫一些其他的事物。畢卡索早期的畫看起來都比較幼稚，主要是一些關於天氣的玩笑。比如，在父親何塞忙於教學時，就把與馬拉加親人聯絡的任務交給了畢卡索。而畢卡索是十分討厭寫信的，所以他就用了一種別開生面的辦法，不定期的寄出自己編輯、插圖的相關天氣及其他事物的畫報，可謂是圖文並茂。有一張畫報上，畫著男人女人擠在一起，雨傘和裙子飛舞不止。畢卡索在空白處寫道：

「狂風驟起，不將拉科魯尼亞刮上烏雲天絕不甘休。」

除了天氣之外，他也畫別的東西，比如在作業本的空白處畫上一些羅馬人、野蠻人、持著矛的武士、互相刺殺的刺客，等等。

有一天，小畢卡索在街上看到幾個手持刀子的小傢伙在打群架，回到家後，他就畫了一幅「頑童造反」。

從某種程度上來說，畫畫就是畢卡索記日記的一種方式，而這種方式差不多貫穿了畢卡索的一生。

這些孩子氣的事情很快就成為了過去，小畢卡索也開始走向成熟，開始從事嚴格而完整的繪畫創作。如果父親何塞能夠更好的訓練他的話，這種成熟應該會來得更早一些。但是由於遠離親人、朋友，以及氣候的不習慣、工作中的不順心等等，何塞的情緒一直都很低落。

何塞雖然沒有心情做其他的事情，但是他的注意力最終還是轉向了對兒子進行全面的藝術教育上面。他教畢卡索筆墨、炭筆、蠟筆和粉蠟筆的各種技法。過了一段時間後，他又讓畢卡索轉移到油畫和水彩上，同時還不斷對他進行大量精確而專心的素描訓練。

何塞是一個嚴格奉行規範的人，澈底遵從每一條法則，並且要求學生也絕對服從並要刻苦學習。畢卡索很高興的接受了父親規定的這一切規範，所畫的雕像素描讓看到的人都驚嘆不已。這不僅僅是因為他掌握了繪畫的技巧，更主要的是他將雕像的生命再度展現出來——那種剛剛塑成時存在，而隨著時間逐漸消逝的生命。在大多數人看來枯燥至極的練習，對畢卡索來說卻是一種難以言表的愉悅。

有一天傍晚，天晴氣朗，何塞的情緒很高，他要兒子畫一隻鴿子給他看，自己則出去到林蔭道上散步。他悠閒自若，不時的彎下腰嗅嗅花草的芳香，或者彈出幾個響指。

不久，何塞就又站在兒子的畫板前了，只見畫布上的鴿子唯妙唯肖，就彷彿瑪律賽德廣場中的一隻。他不禁興奮異常，立即把自己的調色板、畫筆和顏料等統統交給了畢卡索。從此，他再也沒有拿過畫筆，而是把所有的期待，對自己的和對兒子的，都一併堆砌在小小的兒子身上。

畢卡索當時並沒有意識到這一點，他反正是沉浸在畫畫的快樂之中，天天不是臨摹就是素描。他也十分勤奮，妹妹蘿拉（Lola Ruiz Picasso）調侃他說：

「我們家可以開一個『巴勃羅畫坊』了。」

而父親卻是說到做到，努力實踐著自己的諾言。沒有模特兒，他就親自為畢卡索當模特兒；

畢卡索的繆斯

從現實主義到立體派，與情愛糾纏的藝術生命

沒有畫布，他就想方設法節省開支，為兒子買畫布。

對畢卡索的一些「出格」的畫法，何塞雖然不贊同，但是也沒有阻止他，而是任由他大膽的畫下去。

作為父親，何塞默默的為兒子設計和鋪設通往天才的道路。為了兒子，他願意奉獻出自己的一切。

而對畢卡索來說，何塞既是父親，也是老師，又是獨具慧眼的模特兒。在半個世紀後，畢卡索筆下的鴿子作為和平的象徵，飛遍了世界各地！

可惜的是，他的父親卻沒有能夠等到那一天！

第三章 巴塞隆納初露頭角

（三）

第三章 巴塞隆納初露頭角

啊！高尚的風度！多可怕的東西！風度乃是創造力的敵人。

——畢卡索

第三章 巴塞隆納初露頭角

（一）

（一）

西元一八九五年，對於畢卡索一家人來說，是非同尋常的一年。

首先，畢卡索的小妹妹康琪塔（Conchita Ruiz Picasso）在這一年因為染上了白喉而不幸夭折。

那是西元一八九五年的一月七日，畢卡索親眼見著妹妹在痛苦中嚥下了最後一口氣，金色的捲髮瞬間失去了光澤，那一絲雜著恐懼與依戀的慘白面容深深震撼了他。

在這之前，父親的老朋友科斯塔爾醫生竭盡全力救治妹妹，但是妹妹的病情卻日漸嚴重。在耶誕節的那天，康琪塔也得到了一份禮物，一家人盡量不讓她有一種即將離開人世的感覺。

畢卡索被家中的氣氛弄得心煩意亂，於是，他就與上帝訂了一個可笑、可怕、可驚、可嘆的契約——如果上帝能夠讓康琪塔活下去，他願意將自己的天賦全部獻給上帝，今生與畫絕緣。

在那幾天，畢卡索的心中充滿了矛盾。他既渴望妹妹能夠活下來，又不想失去自己的天賦和愛好。他不斷的權衡著兩者的利弊，最後決定，如果兩者只能選擇一項的話，他還是要妹妹，因為她太可愛了。

妹妹康琪塔死後，畢卡索內疚了好一陣子，因為他認為，正是自己的矛盾心理促使上帝奪走了妹妹的生命。

走出陰沉的屋子，畢卡索對著陰鬱的天空發出了悲哀而堅定的誓言：

31

畢卡索的繆斯

從現實主義到立體派，與情愛糾纏的藝術生命

「為了報復命運的冷酷，我必須用盡我的天賦，成為一名畫家，從此，我再也沒有什麼退路了！」

這一年的第二件事，就是何塞獲得了一個與一位巴塞隆納美術學校的教師對調的機會，得以離開這個讓他厭煩許久的城市。

這年夏天，畢卡索全家一起回馬加度假。何塞特意繞道經過首都馬德里(Madrid)，為的是讓畢卡索可以在普拉多博物館(Museo Nacional del Prado)看到維拉斯奎茲(Diego Rodríguez de Silva y Velázquez)、祖巴蘭(Francisco de Zurbarán)和哥雅(Francisco José de Goya y Lucientes)的作品。這些大師的作品以其絢麗的色彩、雋永的格調和深刻的思想構成了西班牙藝術的偉大傳統。個頭不高的畢卡索在維拉斯奎茲的名畫《侍女》前默默的站立了好久。

在這個時期，畢卡索的作品已經成熟了許多。在西元一八九二年到西元一八九三年之間，他作了幾幅試驗性的油畫。到西元一八九三年末，他的技巧也更加純熟，可以正式的在繃好的畫布上盡情揮灑了。

此後，他突然沒有經過任何轉變過程，在西元一八九四年完成了一幅極其傑出的作品——一個男人的頭像。

這幅作品的整個畫面都充滿了光澤和生機，是畢卡索的一幅極佳的西班牙寫實風格作品，絲毫沒有一點孩子氣的跡象。

（一）

其後，畢卡索又畫了更多令人激動的頭像畫——一些窮苦的老人。這些都是嚴肅、強烈的西班牙寫實主義傑作。畫中那些受苦受難的、蠢笨的、絕望的人們被他用畫筆實實在在的表現出來，沒有絲毫矯飾的成分。

在這眾多的作品當中，畢卡索自己最滿意的是一幅《赤腳的女孩》（La muchacha de los pies descalzos）和一幅《乞丐》（Mendigo con niño）。這兩幅作品都是他在西元一八九五年時完成的。

畢卡索的好多作品畫的都是生活在社會最底層的窮苦百姓。而作品中的人物，無論生活得多麼沉重，都表現出一種堅定和不屈的意志，表現出一種生命的欲望。

畢卡索為什麼會特別關注這種暗含痛苦感受的題材呢？

據他說，這與他小妹妹的死相關。畢卡索十分喜愛這個妹妹。她的死，給這個純潔未染的少年心靈蒙上了一層陰影。當然，無論如何，像很多藝術家一樣，畢卡索的這種充滿了悲劇感的矛盾心理也是人們解讀他的作品的一把鑰匙。

畢卡索一家人回到馬拉加後，受到了親戚朋友們的熱烈歡迎。家鄉的空氣、家鄉的口音和食物，振奮了這些歸來遊子的心情。而畢卡索，這個何塞家中唯一的男孩，更是受到了格外的關照和愛護。在任何宴會上，他都怡然自得，這可能也是他在馬拉加所度過的最為愉快的假期。

在這段時間裡，畢卡索每天忙著玩耍享樂，連作畫的時間都減少了。不過，他還是畫了一幅廚房的畫。另外，還為他們家的老女僕露西亞（Lucía Bose）畫了一幅極其精巧的素描。在畫

畢卡索的繆斯

從現實主義到立體派，與情愛糾纏的藝術生命

中，她的袖子高高挽起，與往日強拉著小畢卡索上學的情景簡直一模一樣。

很快，一家人的假期就結束了。九月，畢卡索跟隨父親乘船沿著西班牙的東海岸行進，前往巴塞隆納（Barcelona）。在那裡，父親已經為他安排好了學業。他越是增長見識，就越是懷著雄壯的信心和美好的憧憬。他把隨身帶著的一瓶顏料倒進海裡，高聲喊道：

「大海，做個紀念吧。」

在旅途中，畢卡索也沒有放棄作畫。在海上奔波了三天後，巴塞隆納出現在他的眼前。

這是一個繁忙的港口，兩側延伸出巨大的城市，剛一踏上碼頭，畢卡索就發現自己又一次被不同的語言所困擾了。

（二）

巴塞隆納和拉科魯尼亞到馬拉加的距離差不多一樣遠，兩個城市與那個繁華熱鬧的港口城市。但是巴塞隆納與那個被岩石環抱、與內地隔絕的潮濕多雨的拉科魯尼亞不一樣，這裡是西班牙最大的商港，工業十分發達。在它的東北三百公里的地方，就是法國著名的海港馬賽（Marseille）。

巴塞隆納特殊的地理位置，也使它成為一個旅遊的勝地。不同國家民族的人都聚集在這裡，使它成為一個國際化的都市。因此，這一次行程也讓畢卡索大開眼界。

當畢卡索一家人來到巴塞隆納時，這裡正席捲著一股「現代主義」的思潮，到處都彌漫著反叛的情緒和無政府主義的氣氛。在咖啡館、酒吧裡，隨處都能看到現代主義者以情緒高昂、激動的聲音談論著社會與藝術、權利與自由。他們好像個個都有著過人的精力，打著挑戰性的寬領帶，手中揮舞著手杖，高喊著尼采（Friedrich Wilhelm Nietzsche）書本中的話語，否定傳統的觀念，企圖打破一切約束和格律。

在報紙上，每天都能看到爆炸、搜捕、嚴刑拷打和槍決示眾的新聞。可以說，獨立運動與無政府主義運動在這裡正如火如荼的展開著，強烈號召加泰隆尼亞人獨立，聲稱西班牙政府歷來都是西班牙人民的敵人……。

當時，畢卡索只有十四歲，他對這個城市中的開放和熱鬧感到好奇和新鮮。一家人在舊城區

畢卡索的繆斯

從現實主義到立體派，與情愛糾纏的藝術生命

的一個狹小破舊、坑坑窪窪的克里斯堤娜街租了一所房子安頓下來。

這裡離港口不遠，距離何塞就職的那所美術學校也只有幾百米。

這所學校設在一幢名叫貿易大樓的最高樓層。學校和馬拉加的那所相比，雖然規模較大、名聲很高，但是是教學方法和思想卻古板陳舊，與這個活躍開放的城市很不相符。而距離他們很近的法國，此時印象主義、後印象主義、象徵主義等，早已經是風起雲湧，而這裡卻依然迷戀那些古典的法則。

何塞到這所學校任教後，畢卡索也跟隨父親進入這所學校上學。雖然與學校規定的二十歲的入學年齡相差很多，但是由於父親的緣故，他還是得以參加了「實物寫生」班的插班考試。

畢卡索的考試成績簡直優秀得驚人。這項考試規定，學生要在一個月內畫兩張作業出來，而畢卡索說他只用了一天的時間就畫完了。

不知道是不是畢卡索有意誇飾，或者時間太久記不清了。後來，人們在巴塞隆納美術館找到了畢卡索畫的那兩張畫，上面的時間分別為九月二十五日和九月三十日。但是那兩張作業的確遠遠超出了學校規定的標準：

一張試卷上畫著一個捲頭髮、皮膚黝黑、肌肉結實、兩腿短粗、滿臉怒氣的裸體形象，以樸實的手法畫得非常動人。

另一張試卷上，則是一個模特兒披著一條被單。畢卡索即興發揮，將他描繪得像一個身著長袍不可一世的將軍。但是，將軍的腳卻沒有畫完。這種對細節的忽視，也顯示出畢卡索對考試根

本不在意。

閱卷人一看到這兩幅畫，便驚訝不已。所以，畢卡索也順理成章的被這所學校錄取了，並且還被分到了高年級的班級。

為了能讓兒子安心畫畫，何塞特意將家搬到了梅爾賽街三號的一幢房子中，並在附近為畢卡索找了一間畫室。這間畫室雖然簡陋，卻十分安靜。畢卡索也是第一次有了自己的畫室，高興之餘，他更專心刻苦的作畫了。

在這間畫室中，畢卡索創作了大量的作品，如《基督賜福魔鬼》（Cristo bendice al diablo）、《聖族在埃及》（A Sagrada Familia no Egipto）、《聖母祭壇》（Altar de la Virgen Benie）、《最後的晚餐》（La última cena）等。而他的《第一次聖餐》（La primera comunión）還被選送到巴塞隆納美術展參加展覽，與當時的一些著名畫家的作品同館展出。但是畢卡索的作品當時並沒有引起足夠的重視，他依然還是一個默默無聞的美術學校的學生。

畢卡索的繆斯

從現實主義到立體派，與情愛糾纏的藝術生命

（三）

在父親為畢卡索所找到的這間小畫室中，畢卡索還完成了他少年時期第一幅最為重要的作品《科學與博愛》（Ciencia y caridad）（西元一八九六年）。這也是他的父親何塞給他找的一個當時非常新穎的題目。

在這幅畫中，畢卡索畫了一個虛弱的婦女躺在床上，目光迷茫，一隻手無力的垂在床邊。一個醫生坐在她的右邊，左邊站著一個修女，一隻手抱著孩子，另一隻手端水給躺著的婦女。這幅畫所要顯示的，就是宗教與科學同等重要的觀念。

畢卡索的父親何塞充當了畫中醫生的模特兒。整個畫面表現得老道而熟練，或者是因為那隻手過於蒼白，以致於有人嘲諷說那隻手不是手，而是手套。

但是，這也沒有影響這幅畫的成功。後來，這幅畫被拿到馬德里參加全國展覽，得到了審查委員會頒發的榮譽獎狀。後來，又被送到馬拉加參加地方展覽，還得到了一枚金質獎章。這也是畢卡索得到社會認可的第一步。

這幅畫也是畢卡索對學院傳統畫法的告別之作。此後，他再也沒有畫過這一類的作品。

在拉科魯尼亞最初那段日子裡所創作的肖像畫顯示，父親何塞是畢卡索最為喜愛的創作題材。在接二連三的畫作當中，畢卡索捕捉到了何塞很多極其微妙的情緒變化。畫面上的何塞，始終都是一副無精打采的模樣，只不過有時更苦惱些，有時則要溫和一些。

這時的何塞，已經將自己的全部精力都用在指導兒子作畫上，並且不斷的邀請他的朋友來看畢卡索的畫，畢卡索也在這樣的環境中又作了幾幅主題畫。

然而，時間長了，父親的悉心指導開始讓畢卡索日益感到拘束。不久，他就設法到更遠的地方去畫畫，以遠離父親的影響和干擾。

這個時候，畢卡索對外面的藝術世界發生的變化還不了解，甚至連法國風行一時的印象主義都不甚了解，只是聽說過羅特列克（Henri Marie Raymond de Toulouse-Lautrec-Monfa）、秀拉（Georges-Pierre Seurat）、竇加（Edgar Hilaire Germain de Gas）、梵谷（Vincent Willem van Gogh）等人的一些傳聞。他那時只是深感古典主義的苦悶。

畢卡索這一時期所了解的新藝術流派，無非也就是英國的前拉斐爾派了。這一流派在巴塞隆納等地風靡一時。從一些藝術雜誌上，畢卡索看到了比亞茲萊（Aubrey Beardsley）、華特克雷恩（Walter Crane）和威廉莫里斯（William Morris）的素描，這些人的影響在畢卡索這個時期的素描裡是能夠略窺一二的。不過大體來說，這一時期的畢卡索還不能算是突破傳統的先鋒，他還不過是個創新、極具天賦的學生而已。

西元一八九七年的初夏，在父親何塞的安排和努力之下，畢卡索第一次在巴塞隆納舉辦了畫展。雖然報紙上已經提前介紹了這次畫展，卻沒有引起什麼強烈的反響。畢卡索還太年輕，不可能受到重視。

雖然畫展辦得並不成功，很快的，畫展受到的冷漠對待就被畢卡索一家愉快的暑假沖淡了。

畢卡索的繆斯

從現實主義到立體派，與情愛糾纏的藝術生命

這年的暑假，畢卡索一家又回到了馬拉加。而畢卡索的叔叔薩爾瓦多更是為姪子的進步和獲得的成就樂不可支，親自將那張《科學與博愛》掛在家中最顯眼的地方，並且提議畢卡索應該到馬德里的聖費爾南多畫家藝術學院去深造，因為他的兩個朋友卡波奈羅和狄庫倫就在那裡任教，而且極具影響力。

剛剛隨父母返鄉的畢卡索見到親人後，也顯得十分高興。後來人們發現，在馬拉加的這段時間裡，畢卡索將繪畫丟開了，而是一到傍晚就挽著表妹卡門‧布拉斯科的手到海灘、河邊散步。他的腋下常常會夾著一根手杖，頭上戴著一頂黑帽子，但是也遮掩不住帽沿下那雙烏黑的眼珠閃出的亮光。

畢卡索與表妹的郎才女貌被人們認定是是天生的一對。而畢卡索還特意在一個鈴鼓上畫了一束花送給布拉斯科，因為如此名貴的花他是買不起的，當然也不好意思開口跟家人要錢買。

可是過了幾天後，布拉斯科就告訴畢卡索說，她不能再和他一起出去了。原來，布拉斯科的母親嫌畢卡索的家裡太窮，社會地位也不高，根本配不上她的女兒。

畢卡索冷靜的與布拉斯科分手了，但是他的心裡卻被烙上了不可磨滅的傷痕。多麼短暫而聖潔的初戀啊！在今後的感情當中，畢卡索也很少再有這種單純和愛戀了，更多的則是成人化的感情的依託、寂寞的排遣與情慾的宣洩。

西元一八九七年的秋天，畢卡索就在叔叔薩爾瓦多的幫助下，離開了馬拉加，孤身前往首都馬德里。

40

第四章 對畫技的探索

（三）

第四章 對畫技的探索

只有死也做不完的事才應該拖到明天。

——畢卡索

第四章 對畫技的探索

（一）

（一）

到了馬德里後，畢卡索很快便以優異的成績考入了西班牙最著名的美術學府——聖費南度皇家美術學院。

帶著無限的期望，畢卡索興沖沖的來到聖費南度皇家美術學院上學。但是在學院上了幾天課之後，他就感到失望了。

聖費南度皇家美術學院雖然是全國一流的美術學府，但是在教學方法上仍然是墨守成規，被濃厚的「學院風」所主宰著。並且，教授們在課堂上所教授的那些課程，畢卡索早已領會和掌握了。

畢卡索想在更高層次上提高自己的願望落空了，他感到十分苦惱。他寫了一封信給巴塞隆納的朋友布拉克（Georges Braque），將學院裡所有教授他的老師都貶得一文不值：

親愛的布拉克，這都是一些什麼畫家啊！我們簡直就沒有一點繪畫的常識！正如我所料想的那樣，他們都只會嘮叨那一套套的老生常談，繪畫上就是威廉莫里斯，雕刻上就只有米開朗基羅，如此而已。

莫里諾和卡波奈羅在教我們畫寫生的第二天夜裡對我說，我畫的人物完全合乎比例，也合乎素描的標準，但是又說我應該用直線條，那樣更好。因為要做的一切就是裝箱（但願不是「裝腔」）。他的意思是說，構圖就是一個箱子，可以將所畫之人裝進去。對他們的這些胡說八道，你

43

畢卡索的繆斯

從現實主義到立體派，與情愛糾纏的藝術生命

一定很難相信吧？

但是有一點倒是真的，就是不管你是否按照他的想法去做，他倒是知道得不少，而且畫得也不算壞。我告訴你他為什麼畫得不壞吧，因為他去過巴黎，上過那裡的幾所美術學院。可是你不要誤解，我們西班牙人並不笨，只是我們的教育太差勁了。這就是為什麼我以前對你說，如果我有一個想當畫家的兒子，我一定不讓他在西班牙待著。

當然，我也不會把他送到巴黎去（儘管我現在自己很想去），我可能會送他去慕尼黑（München）一類的地方，因為那裡的人學畫態度嚴肅，頭腦裡沒有什麼畫派之類的觀念。我並不是說那樣畫就一定不好，而我所不喜歡的，就是一個畫家在某種風格上取得成功之後，其他人就一窩蜂似的跟在他的後面跑。我從來不相信追隨某個畫派有什麼好處，那樣只會導致樣式主義和畫家的虛偽做作。

我打算給你寄一張畫，請你把它帶去《巴塞隆納畫刊》。如果他們願意買下的話，你一定會啞然失笑，這幅畫將是「新藝術」之類的作品，因為那個報紙喜歡這類東西。你會看到，誰也沒有畫過像我畫的那樣稀奇古怪的畫，其他任何人，畫的連我的一半都趕不上。

這個時期，畢卡索對自己的畫法也產生了困惑，不知道是按照當時西班牙現實主義畫家的傳統畫法畫下去，還是按照自己的創作思路繼續探索下去。

這種矛盾的心理也反映在他當時所畫的兩幅畫當中。

其中的一幅自畫像中所畫的是自己表情迷茫的樣子，一雙明亮的眼睛當中流露出沉

44

第四章 對畫技的探索

（一）

思和茫然。

另一幅自畫像，畢卡索戴著白色的假髮，顯得尊貴、莊嚴，臉上的表情也帶著傲慢。這幅畫反映的則是畢卡索強烈的自信心。

（二）

因為對學院的教育感到失望，畢卡索到學院上課的次數越來越少。他開始到處追蹤那些馬德里的女孩；每天不到正午，他都不起床；起床之後，就整天在雷蒂羅公園（Parque del Retiro）畫速寫，觀察周圍的人和環境。

在經過一番痛苦的思考之後，畢卡索最終決定離開學院，向「社會」這個「老師」求教。

打定主意之後，畢卡索就把他的「課堂」搬到了普拉多美術館。在這個曾經來過的地方，他又一次被維拉斯奎茲、艾爾・葛雷柯（El Greco）、魯本斯（Sir Peter Paul Rubens）等人的作品吸引住了。他還記得，當時父親帶他來的時候，父親對每位名畫家的畫風、技法等都進行了評價；而現在，畢卡索已經完全可以獨立欣賞和品鑑這些作品了。

「這才是真正的學校。」畢卡索一邊欣賞，一邊自言自語道。

艾爾・葛雷柯的作品引起了畢卡索的特別注意。生活在十六至十七世紀的葛雷柯屬於威尼斯派，所作的畫也多為宗教題材，人物瘦長變形，在一種神祕的氣質當中宣揚苦行主義的精神。透過手勢和眼神展現人物心理的哲人式畫法，深深的感染了畢卡索。去普拉多複製維拉斯奎茲和葛雷柯的名畫，也成了畢卡索每天的必修功課。

天氣稍稍變暖一些後，畢卡索就漫步在馬德里喧囂的街頭，手裡拿著一本寫生本進行寫生。

很快，他就完成了五本街景的寫生，其中兩本只用了一個月。

（二）

在這段時間內，畢卡索幾乎走遍了整個馬德里，尤其是飢餓與貧困的波希米亞人經常出沒的那些暗得可怕的小巷子。他敏銳的目光開始對實物的可塑性進行考察。他發現，同樣都是人，富人們總是那麼大腹便便，目空一切；而窮人們卻只能是枯腸瘦肚，猥瑣難堪。物體這種可塑的特性，在他後來的第一幅立體主義繪畫中也很明顯的表達了出來。

不久後，畢卡索在馬德里不上課而到處閒逛的消息就傳到了巴塞隆納和馬拉加。他的親人們以為他不好好學習，都非常生氣。薩爾瓦多叔叔聽說畢卡索在學校經常翹課後，更是不高興。在這位一心只想姪子光宗耀祖的叔叔看來，只有聖費南度皇家美術學院才能使畢卡索日後飛黃騰達，而現在畢卡索如此自由散漫的行為簡直太讓他失望了。一氣之下，薩爾瓦多．停止了對畢卡索的接濟。

畢卡索的生活本來就十分拮据，這樣一來，就更是雪上加霜了，他甚至窮得連繪畫的材料都買不起了。後來，畢卡索曾對詩人艾呂雅（Paul Éluard）回憶了這個時候，他說：

「餓肚子都是小事，幾天不能創作，我就像停止了呼吸一樣。」

無奈之下，畢卡索只好將一張畫紙做幾張用，密密麻麻的畫，重重疊疊的畫。有一張後來被人們發現的畫紙上塗滿了小丑、狗、馬和吉普賽人等。由於畫得太密，辨認不清，只能數得出八個簽名，前面都是同一日期：「十二月十四日」。

畢卡索總是喜歡把日期放在簽名之前，有人對此不解，對此他解釋說，時間比名字更重要。

畢卡索的繆斯

從現實主義到立體派，與情愛糾纏的藝術生命

（三）

冬天的馬德里十分寒冷，畢卡索身無分文，貧困交加，但是倔強的畢卡索還是不肯回到學院上課。第二年的春天，他就病倒了。猩紅熱使他看起來就跟葛雷柯畫中的人物一樣。

這種病是可以致命的，但是畢卡索的生命力卻異常頑強。他在床上躺了幾個星期，全身脫了一層皮，又長出了一層新的。他蹣跚的走出房間，去參加了六月十二日的聖安東尼奧的節慶。因為他不願意錯過這個節慶中一分一秒的快樂。

病差不多康復後，畢卡索就登上了回巴塞隆納的長途火車。巴塞隆納的家鄉口味、溫暖人情和他天生的生命力，使他很快就恢復了健康和精神。

畢卡索回到家後，父親對他的態度明顯冷漠了，就是那些以前歡迎他的人，現在也都顯得怪怪的。唯有母親相信兒子，她拍著畢卡索的肩膀說：

「如果你去當兵了，你就能成為將軍；如果你去當僧侶了，你就能成為教皇。」

一九四六年後，畢卡索當著情人弗朗索瓦·吉洛（Marie Françoise Gilot）的面，接上了母親的話尾：

「可是我當了畫家，我就成了畢卡索。」

母親的話對畢卡索的觸動很大。從這以後，他的畫上就不再用「魯伊斯（Ruiz）」署名了，而是用「畢卡索（Picasso）」書名。一是因為這個姓很罕見，二是他和母親太相像了，他願意這

48

（三）

麼更改過來。

父親何塞希望畢卡索能夠繼續回到馬德里的美術學院去，沿著前人的路走下去，而這時已經十六歲的畢卡索對繪畫有了自己的思考。他覺得自己亦步亦趨的跟在早已功成名就的大師後面，雖然能夠多拿幾個獎，但是卻缺乏自己的風格，那不是他想要的東西。畢卡索希望，自己能夠探索出一條屬於自己的路。

父親對畢卡索的表現十分失望。與父親產生矛盾，讓畢卡索也感到很難過。為了躲避家人，他經常到街上閒逛。

沉悶的生活讓畢卡索想到了自己的好朋友曼努埃爾·帕拉雷斯（Manuel Pallarès i Grau）。西元一八九八年六月，畢卡索來到了帕拉雷斯的家──亞拉岡自治區（Aragón）。

帕拉雷斯的家人熱情的招待了他，他也是第一次沐浴到了農村的風光。很快，畢卡索就與和氣熱情而又沉默寡言的農民們打成了一片。

帕拉雷斯的家所在的村莊還有一個美麗的名字──聖·雷恩花園。這裡鮮花遍野，綠樹成蔭，山丘上長滿了葡萄藤和橄欖樹，石灰石峰巒有如哥特式的建築，高聳入雲。

畢卡索很喜歡與這裡的農民們一起在一種相互尊重的氣氛中做農事。在這裡，他很少畫畫，而是學習各種農務，像是幫騾子裝車、套牛車，以及釀酒、劈柴等等，而且還學會了做一些簡單的飯菜。所有的這一切，都讓他樂此不疲。

天氣酷熱的時候，畢卡索就與帕拉雷斯，還有一位吉普賽少年，三人一起到山裡的山洞去

畢卡索的繆斯

從現實主義到立體派，與情愛糾纏的藝術生命

住。那裡環境清幽涼爽，好比是一個天然的畫室。他們還築起了一座牆，用來避風。

在涼爽的山洞中，他們畫牛、羊、驢、馬等，根本不管外面熱浪滔天。在這段時期，畢卡索對作畫的把握也更趨於成熟，其中所畫的幾幅山羊和綿羊的畫像，後來都成為了不起的傑作，因為他真正的掌握了牠們的動作和神態。他的筆觸也更加肯定，在一些作品中他對質感比過去更加重視。此外，畢卡索對明暗的對比表現和物體輪廓的加深也有了較大的興趣。

一直住了三個月後，畢卡索他們才下山。而畢卡索更是被好客的帕拉雷斯一家人留到了第二年的一月份。這年的冬天，他又研究落葉從枯黃到降落的全部過程。他最喜歡的是山區的太陽，純淨而熱烈。畢卡索對帕拉雷斯說：

「印象派怎麼畫得出這樣的太陽呢？這光線是多麼美妙啊！」

（四）

西元一八九九年二月，畢卡索在完成了一幅《亞拉岡人的習俗》（Costumbres aragonesas）的畫作後，便起身從亞拉岡自治區回到了巴塞隆納。父母很擔心他，怕他住不了幾天又跑出去了，只好同意他不再去學院的要求。

恰好在這時，畢卡索的同學約瑟夫・卡爾多納正在學習雕塑，因為欽羨畢卡索的才華，就邀請他來共用他的畫室，這也解了畢卡索的燃眉之急。

當巴塞隆納的天氣逐漸轉暖時，畢卡索便每天紮在畫稿當中，畫了改、改了又畫，似乎沒有滿意的時候。剛剛在鄉村度過了一段熱情洋溢、充滿朝氣的生活，現在一下子又回到了塵世，他彷彿有些不適應。

在西元一八九八年的十二月，巴黎條約聲明古巴獨立，美國人占領馬尼拉，宣告了西班牙帝國的末日。這也是一個在軍事上慘敗、屈辱的末日，巴塞隆納的大街小巷到處都是復原的傷殘士兵。他們紛紛沿街乞討，求人施捨。這讓畢卡索感到彷彿周圍充滿了死亡的陰影，那些被遺棄的、形如枯槁的士兵，隨時都可能面臨著死亡。

因此，這個時期他的作品也被死亡的氣息籠罩著，這可以說是畢卡索的「黑色時期」。瀕死的人、面色慘白的自畫像、模糊的面孔、淒涼灰暗的背景，都充斥在他這一時期的作品當中，如《死神的呼喊》、《兩個極其痛苦的人》、《死神之吻》、《路易莎的墓前》等等。

51

畢卡索的繆斯

從現實主義到立體派，與情愛糾纏的藝術生命

可是，連畢卡索自己都沒有想到，他的美術作品漸漸的已經被納入了「現代派」的觀察範圍。

有一天，畢卡索正在畫室裡修改作品。忽然，門開了，一個長頭髮的青年站在了畢卡索的面前，問他是不是叫畢卡索。

畢卡索驚訝的睜著大眼睛，沒有發出聲音。那人也不再詢問，而是迅速將視線轉到他的畫板上，他弓著腰盯著看那件被改得鬼畫符般的作品，足足的看了十多分鐘。

這個人就是詩人、畫家薩巴泰（Jaime Sabartés），畢卡索一生當中最為持久、最為忠實的朋友和日後最為可靠的助手。

多年後，畢卡索與薩巴泰都回憶起了第一次的會面。

「當我走過他的面前，向他道別時，我向他鞠躬，我不禁為他的整個形象所散發出來的光芒而折服。」畢卡索說。

「我一看見他就想，德梭那小子沒說錯，他果真是非凡的。他的眼睛亮得就像兩顆星星，你需要過一段時間才能適應；那雙手雖然小，但是靈巧、好看，動起來的時候好像在說話。他的畫裡有一種很特別的東西，我說不出來，但是卻深得我心。」薩巴泰說。

薩巴泰是巴塞隆納加泰隆尼亞人，據說是西班牙著名畫家米羅（Joan Miró i Ferrà）的遠房表叔。他是一位作家兼詩人，戴著一副像酒瓶底一樣厚的高度近視眼鏡。現在，他很想學習雕塑，於是就慕名來拜訪畢卡索。

兩個人很快就成了朋友。

第四章 對畫技的探索

（四）

不久後，畢卡索又發現了另一個適合自己的地方——四隻貓酒吧（Els Quatre Gats）。

「四隻貓」這個名字源於西班牙的一句民間諺語：「小貓三四隻，不成氣候。」酒吧的創始人皮爾‧洛莫為酒吧取這個名字有點自嘲的味道，意思是「我們都是一些小人物」。

「四隻貓酒吧」其實是個文藝沙龍，經常舉辦一些畫展、學術研討會等，以頗具藝術品味的風格吸引了巴塞隆納眾多的文學界、藝術界的青年人。

畢卡索很快就成了這裡的常客，並且很快就融入到了這個小團體中。不過，他並不參與到那些人的高談闊論當中，他對那些人爭論的哲學、政治等問題並沒有興趣，只是坐在一旁抱著速寫本不停的畫畫，他喜歡這裡這種充滿挑戰的氣氛。

但是，畢卡索的畫卻吸引了其他人。他給這些人都畫過像，許多畫都被掛在牆上。因此，他也成了這個圈子中的一個重要人物。

在這個小小的酒吧裡，標新立異之風和異常活躍的藝術氛圍激發了畢卡索大膽而自由的想像。也只有在這樣一群人中間，他的藝術創造力才能得到回應。儘管此時的畢卡索僅僅十八歲，但是他已經有了一大群的崇拜者，受到年輕人的擁戴，大家都親熱的稱他為「班傑明」（意為最小最可愛的兒子）。

一九〇〇年，畢卡索十九歲時，他的朋友們為他在「四隻貓酒吧」舉辦了一次畫展，展出的都是畢卡索的人物素描肖像畫。畫中的人物多是死亡、悲哀、陰雨和愁苦之人，這也反映了畢卡索在那時的苦悶情緒。

畢卡索的繆斯

從現實主義到立體派，與情愛糾纏的藝術生命

同年七月，他們又在酒吧展示了畢卡索的第二批作品，這批作品主要是描繪鬥牛的場面：騎在馬上的鬥牛士、受傷的公牛、狂熱的觀眾等。與第一批作品相比，這一批畫的風格完全沒有了死亡的陰影，而是充滿了活力，給人一種奮發向上的鼓舞。

儘管這兩次畫展並沒有賣出去幾幅畫，但是畢卡索的作品卻贏得了成年人的讚譽，其中的一幅《最後的時刻》（Último momentos）還被送到了巴黎參展。人們相信，他很快就能成為西班牙最傑出的畫家。

不過，家裡人卻不贊成畢卡索混在「四隻貓酒吧」，認為那裡的人都是一些行為不端正的人，擔心畢卡索會因此而誤入歧途。儘管畢卡索一再解釋，也無濟於事。

無奈之下，畢卡索決定：離開巴塞隆納，到巴黎去！

在臨行前，畢卡索為自己畫了一幅自畫像，給自己壯行！他遙望著浩瀚的天空，大雁飛過、晴空萬里，挑戰的豪情和征服的慾望卓然躍起。畢卡索神定氣足的在自畫像的眉毛上連寫三遍：

「我是天下第一！」

一九○○年十月，在距畢卡索十九歲生日只差幾天時，他和好友卡薩吉瑪斯（Carlos Casagemas）一起離開了巴塞隆納，懷著對藝術之都的美好憧憬，登上了開往巴黎的火車！

54

第五章 到巴黎追求夢想

（四）

第五章 到巴黎追求夢想

別人看到已存在的事實，問為什麼；我看到不存在的可能，問為什麼不。

——畢卡索

（一）

（一）

當畢卡索的雙腳實實在在的踏上自己心儀已久的土地時，就像伊斯蘭教的朝聖者到達聖地麥加一般，心裡充滿了興奮、激動。

畢卡索驚奇的眺望著遠方的艾菲爾鐵塔，他肯定自己已經被他至今所見過的最大的龐然大物鎮住了。他不知道，這究竟是一位慈祥的巨人，還是一位兇神惡煞，也不知道這個城市即將帶給他什麼樣的改變。

世紀初的巴黎充滿了新鮮、浪漫和朝氣蓬勃的新時代氣息。各時代的名流大家都聚集在這裡，各個藝術流派在這裡也是爭奇鬥豔，經濟和文化繁榮昌盛。可以說，巴黎充滿了無限的生機與活力，這與西班牙那種令人窒息的因循守舊氣氛形成了鮮明的對比，讓初到巴黎的畢卡索感覺如魚得水，也感到了自由與興奮。

這一年，恰逢巴黎舉行規模宏大的第四次世界博覽會，因此，藝術上更是充滿了奔放的熱情。在一九一四年以前，巴黎都是藝術家們不厭其煩的表現主題。巴黎社會的開放性和豐厚的歷史文化傳統也使它成為現代藝術的發源地，並且成為世界藝術的中心。

也就是在這個時候，歐洲各國和法國外省的熱愛美術的青年人開始從四面八方來到這裡。事實上，每一位後來成為二十世紀新藝術運動的領導者，在那個世紀的第一個十年中，都曾經到訪過巴黎，不少人還在巴黎定居下來。

畢卡索的繆斯

從現實主義到立體派，與情愛糾纏的藝術生命

眼前的巴黎，在畢卡索的眼裡，是一個令人眩惑的大城市，並且充滿了忙碌——這裡完全沒有西班牙式的散漫。而且，他們周圍的人全部在說法文，作為異鄉客的畢卡索一句也聽不懂。

不過，畢卡索起碼知道一件事，那就是巴黎的藝術家們都住在蒙馬特（Montmartre），因此在那裡一定可以租到便宜的房間和畫室。

於是，畢卡索和卡薩吉瑪斯一起找到了蒙馬特。正當他們準備租下附近的一個空屋子時，畢卡索遇到了自己的畫家朋友諾奈，他正準備返回巴塞隆納。因此，諾奈馬上就將自己在加布耶路的畫室讓給了畢卡索他們。畢卡索和卡薩吉瑪斯自然不會拒絕這麼慷慨的贈予，他們愉快的住了下來。

面對巴黎這個五光十色的藝術天堂，畢卡索如饑似渴的汲取著新知識。他懷著難以遏止的心情，在這個嶄新的藝術海洋中遨翔著。

以後每天，畢卡索都會早早的起床，然後迫不及待的趕到羅浮宮（Musée du Louvre）觀摩塞尚（Paul Cézanne）、莫內（Oscar-Claude Monet）、梵谷（Eugène Henri Paul Gauguin）、羅特列克等藝術大師們的作品。在這些優秀的作品面前，畢卡索一向以來的自負受到了極大的震撼，他再一次感受到了藝術的博大精深，也明白了自己通向「藝術大師」的道路還很長。

於是，畢卡索顧不上欣賞艾菲爾鐵塔的雄偉和凱旋門的壯麗，而是去參觀各種國際性的美術展覽，或者到美術館臨摹名家們的作品。即使是走在大街上，他的眼睛也隨時都在觀察著周圍的

第五章 到巴黎追求夢想

（一）

每一個可以入畫的細節。此時的畢卡索，真的恨不得自己能夠多長幾隻手、幾雙眼睛，將他所看到的全部畫下來。

畢卡索來到巴黎，既不是以學生或流亡者的身分，也不是為了征服這座城市，而是作為藝術家來開創他的事業。他堅持認為，藝術家只能從事藝術創作，而不能兼顧其他。即便是窮困潦倒，也不例外。因此，畢卡索經常手持著速寫本、歪戴著帽子、繫著色彩絢麗的領帶、脖子上再圍上五顏六色的方格圍巾。

他的這身打扮在西班牙也許會引來眾人的圍觀，而在巴黎，是沒有人注意他的。他步履輕快、充滿活力的奔走在大街和廣場上，畫下來回走動的行人、周圍的建築、優美的盧森堡公園邊的街景、塞納河畔的教堂，以及動物園中各式各樣的動物。

巴黎的每一個地段都有自己的特點，畫家們常說：「每過一個轉彎處都會有一幅畫。」說得沒錯，這座城市也在畢卡索的心中漸漸明朗起來，巴黎也很快成為他不可分離的精神故鄉。一位傳記作家指出，如果畢卡索留在西班牙，他的藝術將會像那古老的血統一樣，永遠難以改變。以後畢卡索就在巴黎定居下來，直至去世，不得不說與這個良好的開端有著密切的關係。

59

畢卡索的繆斯

從現實主義到立體派，與情愛糾纏的藝術生命

（一）

由於語言不通，畢卡索的活動範圍在開始階段僅限於巴黎的西班牙加泰隆尼亞人的圈子中。

這裡是貧民區，這也讓畢卡索有機會接觸到了巴黎下層社會人們的生活。

在畢卡索居住的地方，有一個小舞廳，是工人們在辛苦工作之後休息放鬆的地方，畢卡索也經常光顧這裡，並將這裡的各種情景都用畫筆描述出來。

這幅畫很快就馳名巴黎畫壇，成為他到巴黎之後的第一幅重要作品。

這幅畫畫的是在一個陰暗、擁擠的小酒館裡，一個帶著高帽子的男人和一個舞女正在跳舞，大廳裡擠滿了舞迷，女士們都帶著大花帽子，周圍的人們或站立、或坐著，他們的姿態和眉目間都流露出親密和誘惑。

這是一幅具有印象主義傳統的畫作，也是畢卡索模仿羅特列克的《紅風車舞場》而做的。可以看出，在這一時期，畢卡索在藝術風格上受羅特列克等印象派畫家的影響較大。

畢卡索住的地方距離當時的新藝術中心拉菲特路只有一步之遙。在西元一八九〇年代初期，這個地區逐漸發展成為藝術家和大眾們的一個重要資訊中心。那裡有十幾個陳設簡樸的畫廊，而畫廊的主人大多都有些古怪。

拉菲特路一號是《白色雜誌》的總部，這個雜誌在很長時間內都是先鋒藝術的總代表；六號則是畫家塞尚的代理商富拉爾，他曾展出過梵谷、高更和納比畫派的一些作品；八號是班傑明·

第五章 到巴黎追求夢想

（二）

簡這位著名藝術代理世家的事務所；十六號是印象派畫家杜朗（Paul Durand-Ruel）的畫室，旁邊則是克勞維斯‧薩格特的畫室，他也是最早出售畢卡索作品的藝術代理商。再前面，就是一個富有冒險精神的年輕女性貝爾特‧威爾新開設的畫廊，她那裡主要展覽的是一些先鋒派的畫作。

在朋友的介紹下，畢卡索拜訪了這位被他們戲稱為「只有四個蘋果高」的女畫商貝爾特‧威爾。這位女畫商很有眼光，當即就用一百法郎買下了畢卡索帶來的三幅鬥牛油畫。這三幅畫的畫面上都塗滿了最為濃烈鮮豔的色彩，令人感覺到巴塞隆納那炎炎的烈日和灼熱感。

接著好事成雙，幾天後，畢卡索又很幸運的遇到了一個來自西班牙加泰隆尼亞的同鄉馬納奇（Pedro Mañach）。馬納奇在巴塞隆納有一個工廠，同時他也是一位頗有名氣的畫商，在巴黎經營一些巴塞隆納畫家們的畫作。

他對畢卡索早有耳聞，第一次見到畢卡索時，他就很喜歡這個充滿活力的年輕人。同時，他也敏銳的感覺到，他必須抓住這個人，因為他的畫稿有著一種不同尋常的氣質。而畢卡索那狂放不羈的服飾及髮型，也讓馬納奇感到，這將是一個能夠成為大師的人物。

因此，馬納奇願意每個月付一百五十法郎的薪水，請畢卡索按照他的要求作畫。這個薪資顯然是比較低的，因為當時法國的工人每天的平均薪水都能達到七法郎，但是要維持生活還是足夠了，那時法國的普通老百姓每天兩法郎的生活費就已經夠了。

另外，馬納奇還在他的住所為畢卡索騰出了一間較大的房間，裡面的畫具也都很齊全，畢卡索可以很專心的在這裡畫畫，這也算是讓畢卡索有了一個穩當的落腳之地。

所以，畢卡索自然也感到很滿意，愉快的答應了馬納奇的要求。而且，這也意味著，他可以完全擺脫父母的經濟支援了。

他想起剛剛準備來巴黎時的情景：母親一言不發，暗示對他的支持；而父親則提出了許多反對的理由，因為他一直想讓畢卡索完成在巴塞隆納美術學院的學業，一旦畢卡索拿到了文憑，靠他的影響力和畢卡索的才華，在當地完全可以找到一份美術教師的工作。

但是，何塞最終還是向兒子妥協了，允許畢卡索獨自去巴黎發展。

後來，畢卡索的好友薩巴泰問他：

「這一切所要花費的錢，都是從哪裡來的？」

「卡薩吉瑪斯和我共同分擔，我的父親負責車票錢。他和我母親送我到車站，當他們回家的時候，口袋裡只剩下幾個零錢了。他們一直到月底才能把家用平衡過來。這是我母親很久以後才告訴我的。」畢卡索說。

（三）

在馬納奇的幫助下，畢卡索在巴黎有了微薄的收入，因此生活也變得更加安穩了，這也讓他能把更多的精力用於作畫。

就在畢卡索準備背水一戰的時候，情況卻急轉直下。他的同伴卡薩吉瑪斯一到巴黎就愛上了一個女孩，但是那個女孩卻對他的瘋狂追求無動於衷。卡薩吉瑪斯每日神魂顛倒，幾乎瀕於崩潰的邊緣。他也不再學畫，每天只是酗酒，嘴裡還嘟囔著要自殺。

畢卡索看著朋友一天天憔悴下去，心裡感到很不忍。他想，馬拉加燦爛的陽光也許可以治療朋友的單相思。而且，他也真的擔心卡薩吉瑪斯會自殺，因為他之前在巴塞隆納就有過一次自殺的想法。

為了避免悲劇重演，畢卡索半勸半拖，將卡薩吉瑪斯帶回了老家。兩個人於十二月二十日回到了馬拉加。雖然畢卡索在巴黎生活得很愜意，但是他那又長又亂的頭髮和那頂古怪的帽子，以及街頭藝人一樣的打扮，讓家人十分不滿。他的父親和叔叔都認為他現在所畫的畫不堪入流，沒想到他在巴黎學了一些亂七八糟的東西。

畢卡索說服著家人，尤其是父親和叔叔對他的不滿，一心希望地中海的良好氣候能讓卡薩吉瑪斯忘記過去，重新振作起來。可是，卡薩吉瑪斯卻依然是在幽暗的酒店角落裡藉酒澆愁。

無奈之下，畢卡索只好準備前往馬德里，而卡薩吉瑪斯卻不願一起去。在一家放著音樂的小

畢卡索的繆斯

從現實主義到立體派，與情愛糾纏的藝術生命

酒吧裡，兩人互相道別。

不久，卡薩吉瑪斯便又黯然的返回巴黎。一九〇一年二月十七日，他當著另一半的面，開槍自殺，結束了他無力擺脫的愛情悲劇。

畢卡索聽說卡薩吉瑪斯自殺的消息後，好幾天都一言不發，只是畫。不久，他就畫出了那幅低沉陰鬱的《卡薩吉瑪斯的葬禮》（El entierro de Casagemas）。

這幅很大的油畫也是畢卡索藍色時期的主要代表作品之一。在畫面上，送殯者、屍體與雲霧上的裸體女孩、飛騰的白馬，反映出了畫家此時一種十分複雜的心理狀態；地獄的混沌與天堂的清明混雜在一起，也讓人想起高更在臨死前所畫的那幅著名作品《我們來自何方？我們是什麼？我們向何處去？》。

在馬德里，畢卡索結交了一位新朋友，是一個名叫法蘭西斯科·德·阿西·索勒（Francisco de Asís Soler）的巴塞隆納人。兩個人經過一番合作，編輯了一份名為《青年藝術》的雜誌，並於一九〇一年三月出版了創刊號。

兩個人的最初想法是想把這本雜誌辦成一本「真實可靠的刊物」，在西班牙推動藝術革新的浪潮。可惜的是，《青年藝術》只維持了五期就停辦了，因為缺乏資金的支援。

這時，巴黎的馬納奇開始催促畢卡索返回，因為他已經幾個月沒有收到畢卡索應允的畫作了。同時，馬納奇又告訴畢卡索一個消息：塞尚與高更的經紀人準備為他舉辦一個畫展，問他是否同意。

第五章 到巴黎追求夢想

（三）

畢卡索當然是求之不得，於是在一九〇一年四月底，他就返回了巴黎。

（四）

由於有了馬納奇的經濟支持，這時畢卡索再次前往巴黎便只是隨便告知家人，不再像第一次那麼困難了。而父親何塞也放棄了他的堅持，不再多說什麼。

到了巴黎後，馬納奇迎接了他，並邀請畢卡索住在克利希大街一三〇號他那不太寬敞的畫室裡。

這個畫室有一個小門廳和一間臥室，外面樓梯的平台上還有一間浴室。畢卡索搬到畫室不久，就給馬納奇畫了一幅肖像，採用的是純正的梵谷用的黃色、紅色和白色進行厚塗。儘管色彩是十分歡快的，但是一條濃重起伏的黑色輪廓讓畫面中的形象氣宇軒昂，像個鬥牛士一樣神氣。

馬納奇認為，畢卡索要想盡快出頭，就必須去見富拉爾。富拉爾是個很有名氣的畫商，性情豪爽，眼光獨到，曾經贊助過塞尚，並與許多名畫家、名詩人都頗有交情。

畢卡索的畫得到了富拉爾的讚賞，他滿口答應盡快為畢卡索舉辦畫展。畢卡索知道，富拉爾的畫廊是很威風的，他想透過這一次畫展在巴黎一舉成名。

為此，畢卡索閉門苦修，專門為迎合貴族資產階級的趣味創作了一系列的作品。

六月二十四日，畫展在富拉爾的畫廊開幕了。但是讓畢卡索不快的是，畫展同時還展出了另一位畫家的作品。為此，他連開幕式都沒有參加。

畫展共展出了畢卡索的七十五幅畫，其中包括他在來巴黎後一個月內創作的三十幅畫作。這

（四）

次展覽給人的印象是風格繁多、令人眼花繚亂，讓人難以相信這些畫是出自一個人之手。

同時，從畫作中也能看出，畢卡索這個時期受到了很多畫家的影響，如莫內、畢沙羅（Camille Pissarro）、梵谷、羅特列克等。

就其藝術水準來說，這些畫作是很成功的。但是，畫展結束後卻一幅也沒有賣出去，還是給了畢卡索沉重一擊。

值得慶幸的是，畢卡索的創作動機被《藝術報》的評論員費里基昂·夫傑報導了。為此，他特意撰寫了一篇文章，在稱讚畢卡索「是一位名副其實和富有魅力的畫家」之後，一針見血的指出了他急切的功成名就之心：

「顯然，他的創作激情洶湧澎湃，使他無暇考慮樹立自己的風格，他的創作個性就存在於這種激情之中，存在這種年輕而急於求成的躁動中。就在同時，他的危機也潛伏在這種急於求成的心情中，它可能養成一種平易媚俗的美術趣味。創造和多產，就像暴力和精力一樣，是兩件不同的事情。我們面對著如此光芒萬丈的雄偉氣魄時，不免對他的作品產生深深的遺憾。」

如果沒有夫傑的這篇文章，憑著年輕人的任性和急躁，畢卡索說不定會在邀媚取寵的道路上滑得更遠。然而，畢卡索畢竟是畢卡索，夫傑前面讚揚他的部分他並沒在意，反而是後面這幾句責罵的話有如當頭棒喝。

這件事對畢卡索產生了很大的震撼，他在巴黎的快樂也蕩然無存，一下子跌入了煩惱的深淵。在一幅素描當中，畢卡索將自己描繪成一個準備外出的畫家，穿著燈籠褲、高筒靴，頭戴寬

畢卡索的繆斯

從現實主義到立體派，與情愛糾纏的藝術生命

邊帽，手裡拿著的袋子裡裝滿了各式各樣的繪畫工具和材料。但是，他那張嚴肅而憂傷的臉在這幅畫中卻敲出了不和諧的音符。

經過一番思考之後，畢卡索漸漸開始明白自己的畫風方向了。而他所謂的「藍色時期」，也就是這個時候開始的，並且一直持續到一九〇五年。

第六章 藍色時期

（四）

第六章 藍色時期

靈感的確存在，但是它必須在我們行動時才會出現。

——畢卡索

第六章 藍色時期

（一）

（一）

從在巴黎舉行的這次畫展之後，畢卡索抓住了對這個新奇世界的熱切目光，開始讓自己慢慢沉靜下來，也很少再去美術館看別人的畫展了。他將自己關在房子裡，不願再聽別人說他的畫作是出自某某的風格這樣的評價。

有一天，畢卡索和他的西班牙朋友們在一家名字叫做「勒若」的夜總會聚會，他們不能忍受所待房間牆壁的骯髒不堪，於是就決定對其裝飾一下。

這時，畢卡索走過去，很快就在上面畫了一些女人體。有個聰明的人看到了，猜出了他所畫的東西，便大聲的叫出來：

「聖安東尼奧的誘惑！」（塞尚的作品）

他還是無法擺脫別人的風格。

結果，畢卡索立即停了下來，再也沒有興趣多畫一筆了。

不過，巴黎的那次畫展也為畢卡索帶來了一位朋友，他就是馬克斯·雅各布（Max Jacob）。他對畢卡索的作品印象深刻，因此便想方設法結識畢卡索。

雅各布是一位十分具有感染力、聰明而又一貧如洗的評論家、詩人和作家。

有一次，他在畢卡索的畫廊中留下了一張字條，馬納奇得知後，就邀請他去拜訪畢卡索。

兩人見面後，發現語言根本不通，於是只好握手、微笑，然後雅各布便開始欣賞畢卡索的

71

畢卡索的繆斯

從現實主義到立體派，與情愛糾纏的藝術生命

那些作品。

此後，他們便常常見面，畢卡索還會聽一些雅各布的詩，這也讓畢卡索鬱悶的心情稍微得到了一些緩解。

不過，這時畢卡索與馬納奇的關係開始變得不愉快起來。很少有人能夠成功的將生意與友誼結合在一起，馬納奇也不例外。畢卡索開始不喜歡那些成批湧來的朋友，因為他們幾乎成了他家的掠奪者。

但是馬納奇對畢卡索的影響，比起卡薩吉瑪斯自殺給畢卡索帶來的陰影根本不算什麼。畢卡索的住處距離卡薩吉瑪斯自殺的小餐廳只有幾步遠。

畢卡索對朋友的死感到深深的內疚。儘管他沒有參加卡薩吉瑪斯的葬禮，也沒有看到他的遺體，但是他在此期間創作的一系列油畫和素描，都與卡薩吉瑪斯有一定的關係。尤其是壯觀晦澀的《卡薩吉瑪斯的葬禮》，更是體現了他這一時期心理上的種種變化。

不管怎樣，這幅畫不僅標誌著畢卡索心情的轉變，而且也標誌著他在風格和題材上的轉變。他拋棄了自由的點描派筆法，以濃重的黑色繪出人物輪廓則，藍色則越來越重，直至膚色都化為藍色。

那年的冬天，薩巴泰也來到了巴黎，他是特意來找畢卡索的。當畢卡索將他帶到自己的住所，給他看自己最近的畫作時，薩巴泰十分驚訝。

完全不一樣了，這些似乎與他在巴塞隆納認識的畢卡索完全沒相關聯。其中的一些猛烈而色

72

第六章 藍色時期

（一）

彩鮮豔的圖畫，是畢卡索自己的視野與梵谷的融合；一些人物，色彩斑斕得就像是撲克牌一樣；還有一些悲觀而孤獨的人物畫，好像完全來自另外一個世界。

但是重要的是，所有的這些作品，屬於畢卡索的整個世界，都被滲入了藍色。

畢卡索還給薩巴泰畫了一幅畫像。畫像中的薩巴泰是一個四十歲的中年人，畢卡索的藍色吞沒了薩巴泰的青春，也吞沒了巴黎給予畫家的快樂。除了微微塗抹的蔚藍色嘴唇上可以看到一些紅色之外，其餘的部分，都是藍色的深淵。

73

畢卡索的繆斯

從現實主義到立體派，與情愛糾纏的藝術生命

（一）

馬納奇對畢卡索更加失望了，因為畢卡索的畫風越來越難以捉摸。畢卡索的那些從巴塞隆納帶來的鬥牛畫，還有在克里奇大道前幾個月的作品，都很令人欣賞，當時的畢卡索似乎還是個可以指望的投資對象。

但是現在，已經沒有人願意買畢卡索的畫了，因為他的畫越來越冷，直到所有的暖色和梵谷似的筆觸效果完全消失。他在愉快的夏天裡所畫的活潑的兒童和熱鬧的街景消失了，取而代之的是孤獨、沉思的丑角和一些寂寞的酗酒女子。

在一幅自畫像中，畢卡索顯出一副飢餓的樣子，大衣遮住了下巴，眼睛直愣愣的朝前面看著，與他以前所畫的幽默自畫像比起來，這幅畫中的他顯得更加蒼老、悲傷與深沉。

馬納奇實在想不通畢卡索在想什麼，深處花花世界一般的巴黎，卻去畫那些掃興的東西，這些東西能有什麼市場呢？沒有人願意買這種充滿悲傷情調的作品。

畢卡索也想離開馬納奇的畫室，但是離開了這裡，他又無處可去。

在巴黎遭受的挫折，也讓畢卡索開始思念起家鄉的父母。可是，這時他卻連買一張火車票的錢都沒有了。在萬般無奈之下，他只好向父親求助。

何塞儘管對兒子很不滿，但是畢竟還是自己的兒子，他如期的給畢卡索寄來了錢，畢卡索將自己這一期間的畫作轉交給一位朋友保管，便急匆匆的踏上了回西班牙的列車。

74

第六章 藍色時期

（二）

一九〇二年的春天，當薩巴泰再一次見到畢卡索時，他已經在巴塞隆納的家中了，並在附近的一間樓頂的畫室工作。這個畫室裡充滿了地中海的陽光，與巴黎的寒冬形成了鮮明的對比。然而，他的畫作還是藍色，甚至比以往的色調更藍。

畢卡索希望自己的思緒能夠像大海一樣深邃沉靜，因此，他再次沉浸在藍色時期的一些題材當中……呆頭呆腦的妓女、赤貧而慈祥的母親，以及那些垂頭喪氣落魄潦倒的人物。

他不再像以前那樣去巴塞隆納的美術館了，而是常常長途跋涉，在教堂裡昏暗的燈光下長久的凝視著，那些質樸單純，充滿了悲愴、憐憫的畫面深深的打動了他，將他帶到了對人世滄桑深刻的體驗和剖析之中，從那些悲苦的人們身上尋找人生的意義。

而與此同時，畢卡索眼中的西班牙帝國也更加衰落了。社會上到處都是失業的人群，他們在街頭流浪、徘徊，他們貧窮、憂鬱、沮喪，一種無意義的、對人間和自己的全部苦難茫然不解的感受，籠罩在畢卡索的心頭。因此，這期間他也創作了一系列著名的畫作，如《海邊的窮人》（Des pauvres au bord de la mer）、《雙手交叉的女人》（Femme aux Bras Croisés）、《苦行僧》（El asceta）、《兩姐妹》（Las dos hermanas）、《人生》等等。

同時，畢卡索還在繼續畫他前一年在巴黎開始關注的孤獨的妓女題材。妓女是十九世紀末許多小說和戲劇中的女主角，在美術作品中也頻繁出現。然而，卻沒有哪裡一位畫家能像畢卡索那樣，能夠以如此冷靜諷刺的筆調來描繪妓女。有人認為，這時畢卡索的厭女情結可能源於他的朋友卡薩吉瑪斯的自殺。

總之，畢卡索在巴塞隆納這幾個月的作品大部分都是沿襲了巴黎時期的路線，而且發展得也更為激底：還是藍色調，而且開始著重於單一的形象。物體有所簡化，外面的輪廓加強，細節則被單一的色塊所取代。

在巴塞隆納的這段時間，畢卡索過得一點都不快樂。

76

第六章 藍色時期

（三）

（三）

在畢卡索回巴塞隆納的這段時間內，馬納奇又於一九○二年在巴黎展出了畢卡索前一年畫成的大約三十幅油畫和色粉畫。馬納奇不甘心於上次的失敗，設法請到了評論家費里基昂‧夫傑為畫展寫了一篇評論，讚揚這些畫作「我們感到先睹為快，領略到並讓我們迷戀那種在調子上時而粗獷奔放、時而細膩老練的卓越繪畫技巧。」

但是，結果還是讓馬納奇大失所望。和上一次畫展一樣，這一次還是來參觀的人很多，但是沒有一個人願意買畫。

馬納奇也更加懷疑自己對畢卡索的判斷，這可能也是他們之間以後激底決裂的一個重要因素。

一九○二年十月，畢卡索再次出發，準備第三次前往巴黎。儘管這時他與馬納奇之間已經終止了協議，但是在他看來，巴塞隆納的那些朋友與巴黎的朋友相差太大，他們根本不僅能理解他的作品。因此，他還是想到巴黎試一試。

這一次他是抱著較高的希望的，因為頭兩次來的時候雖然沒有賺到什麼錢，但是卻建立了很多關係。這對於一個年輕的畫家來說，前景應該是比較美好的。

然而，畢卡索這次到巴黎後，情況比前兩次更糟糕。他先是在拉丁區的艾克斯旅館落腳，跟他所有的朋友都相距甚遠；然後他又搬到了一家更便宜、位於賽納路的馬婁克旅館，與雕刻家阿

77

畢卡索的繆斯

從現實主義到立體派，與情愛糾纏的藝術生命

加羅合住在一個小房子裡。

狹窄的房間裡，一張大床幾乎占去了所有的空間，所以當其中的一個人要走動時，另一個人就只能躺在床上。一個小小的圓窗是他們所有工作的光源。不過，畢卡索還是在這裡畫出了不少作品。

房租的租金十分便宜了，一週才五法郎，但是他們還是有點付不起。後來，麥克斯‧雅各布注意到，畢卡索和那位雕刻家都不常吃東西，便常常會帶一些馬鈴薯給他們吃。

雅各布當時是靠當家教，教一個小孩賺些錢來維持生計，不過他的叔叔開了一家百貨店，他便到店裡打工賺些錢。後來，雅各布就在附近租了一間第五層樓的小房間，房間裡沒有暖爐，也只有一張床，不過他還是馬上邀請畢卡索一起過來住。

畢卡索一向都喜歡在燈光或燭光下工作，現在好了，他白天睡覺，雅各布出去上班；而晚上雅各布回來休息時，他就把床讓出來，然後整晚的畫畫。

這位畫家和這位詩人，除了精力充沛和想像力豐富之外，一無所有。他們在狹窄的閣樓裡一起夢想著美好的未來，畫家將詩人朋友描繪成一個文學巨星，進入法蘭西學院。在這組滑稽的連環畫的最後一幅中，畢卡索將雅各布畫成穿著希臘寬衣袍，手裡拿著一把雨傘，前去接受雅典娜親自授予桂冠的成功者。

有一陣子，兩個人過得還算比較舒服，有煎餅卷和豆子吃。不過，雅各布的詩人性格不是很適應固定的職業，所以雖然與店主有親緣關係，但是他那容易激動的詩人性格還是因此讓

78

他失業了。

這樣一來，畢卡索和雅各布的日子就更難熬了。

貧窮與共的還有薩巴泰。有一次，畢卡索和雅各布從兜底翻出最後的幾個硬幣交給薩巴泰，讓他去買幾個雞蛋和別的食物來。

薩巴泰在商店裡轉了半天，最後捧著雞蛋，還有一塊麵包和兩根香腸，興沖沖的往回跑。

也許是迫不及待的想趕回去填飽肚子，再加上視力不好，薩巴泰在上樓時不幸摔倒了，結果雞蛋都摔破了，樓梯上都是「印象派畫作」。

薩巴泰顧不上自己這幅無意中的「創作」，而是手忙腳亂的抱著香腸、麵包撞開門。畢卡索聽說等待已久的雞蛋都給摔碎了，大發雷霆，對著薩巴泰吼道：

「我們把最後的幾枚銅幣都交給你了，可你卻連顆完整的雞蛋也拿不回來。你這輩子算是白活了！」

說完，畢卡索氣憤的拿起一把叉子，插進了其中的一根香腸。

「嘭！」香腸竟然爆炸了！

畢卡索又試了另外一根香腸，也爆炸了。

薩巴泰的視力實在是太差了，他買了兩根因時間太久而發酵的香腸，香腸裡面像氣球似的充滿了氣體，又尖一戳破外皮就爆開了。

畢卡索和雅各布哭笑不得，只好把麵包分吃了。而薩巴泰則一副做錯了事的樣子，餓著肚子

低頭認罪。這件事但是在幾個人看來，絕對不是什麼有趣的事。

80

（四）

由於沒有人肯買畢卡索的畫作，畢卡索在巴黎已經無法繼續生活下去。終於有一天，畢卡索把一幅《海邊的窮人》的油畫賣了兩百法郎，然後他將其他的作品都寄放在蒙馬特的一個朋友那裡，準備回巴塞隆納。

這時是一九〇三年一月，天氣最寒冷的季節。啟程前夕，畢卡索十分難過。他記得在臨走前的那天夜裡，為了取暖，他燒毀了一大疊素描和水彩畫。

第二天，畢卡索就啟程回了巴塞隆納。此時，他對世界、對生活的領會更加豐富了。這次巴黎之行也讓他感受到了獨闢蹊徑的艱辛，這些人就像在漫漫長夜中不斷跋涉一樣，充滿了孤寂與疑懼。他的藍色時期的許多重要作品，都是在這次回鄉之旅中完成的。

回到巴塞隆納後，畢卡索依然擺脫不了卡薩吉瑪斯的陰影。過去曾經與卡薩吉瑪斯一起住的那間畫室，周圍隨處都可以看到往日的相識，甚至他們畫在牆壁上的傢俱和僕人也都還在。

這時，畢卡索開始畫一些草圖，醞釀著他生命當中在這一時期最為重要的作品——《生命》。

對於這幅作品的含義雖然後來有多種解釋，但是一般都認為與卡薩吉瑪斯相關。

這幅畫雖然起草很早，但是真正動筆卻是在一九〇四年初。為此，畢卡索做了許多準備，把早期生活的線索一點一滴的收回到記憶當中。

不過，在一九〇三年的時候，巴塞隆納的政治形勢也對畢卡索產生了一定的影響。這一年，

畢卡索的繆斯

從現實主義到立體派，與情愛糾纏的藝術生命

學生運動此起彼伏，權利當局關閉了大學；工人在這一年中舉行了七十三次大罷工，有些還伴隨著暴動。

時局的動亂也造成失業者大增，窮困的工人、流浪漢、老人、瞎子、瘸子的命運變得更加淒慘。這些形象在畢卡索的畫中都一一反映出來。

一九〇三年，畢卡索的作品有《老猶太人》（El viejo judío）、《盲人的一餐》（La comida del ciego）、《老吉他手》（El viejo guitarrista ciego）等。畢卡索深切的關注著這些貧窮、失明和孤獨的人們。

後來，畢卡索又在巴黎創作了一幅銅版畫《隨便的一餐》（Comida Frugal），也是一幅相關盲人題材的作品。在這幅畫中，盲人用他那又長又瘦的手親暱的摟著他的女友，輕輕的用指尖摸索著她的衣袖，頭扭向一邊，似乎怕干擾了手的觸摸。

有趣的是，在許多這類題材的作品中，脆弱無能的老盲人旁邊總是有一個瘦小的少年在陪伴著他。有人認為，這個少年就是畢卡索的化身，老盲人自然就是他的父親何塞，畫作暗示著日漸衰老的父親對自己的日漸依戀。

一九〇四年起，畢卡索開始創作《生命》這幅畫作。它也是藍色時期畢卡索的最大幅的油畫之一。整幅畫面都給人一種深深的、長久的、不快樂的感覺。

許多看過這幅畫的人都想理解其中的含義，儘管解釋不一樣，但是解釋者似乎都比畢卡索本身更清楚畫作的含義。

82

第六章 藍色時期

（四）

但是關於這幅畫，畢卡索日後說：

《生命》這個名字我取的，我根本無意去畫一些象徵，我只是將我眼前浮現出來的景象畫下來而已，替它們找出隱藏的含義那是別人的事。據我所知，一幅畫本身就足以解釋它自己。一切都表達得明明白白，做一些解釋又有什麼意義呢？一個畫家是只運用一種語言的……。

在畢卡索看來，一件藝術品是出自內心深處，而不是視覺外觀，所蘊含的也是人類的深情而非逗樂的細節。而深情就應該以一種單純率真的手段來表達，不是靠矯揉造作的花樣和技巧。

於是，藍色時期的作品也就顯得僵硬、枯燥但是又往往是犀利而深厚的。畢卡索用簡潔而細膩的線條，婉轉流暢的勾勒出了畫家衷心同情的主題，到處都徘徊著優美的曲線，配合著悲劇一般的構圖。而藍色也給這些線條的旋律增添了無限的憂傷和憂鬱，形成一種優雅而又嚴肅的氣氛，使得畫面顯得親切而又悠遠，既溫暖又冷漠。這種沒有變化的單一色調，以及或多或少顯得平淡的背景，就像是一道防線一般，阻止了一切無足輕重的表面現象，拒絕了現實與浮華的侵入，讓作品蘊含了更加深刻的主題和意義。

83

第七章 創作風格的轉變

我總是去嘗試那些我不會的事，這樣我才能學習如何「會」。

——畢卡索

第七章 創作風格的轉變

（一）

（一）

一九〇四年四月，畢卡索再一次離開巴塞隆納，來到了巴黎。這也是他離開自己的國家寄居異邦的開始。

這一次，畢卡索帶著他所有的財產——大量的繪畫和幾件衣服，一下火車就計畫直奔蒙馬特。

蒙馬特地位於塞納河的北岸，是巴黎的貧民窟之一，到處都是殘垣斷壁。三十多年前，這裡曾經發生過一場近代史上驚天動地的革命——巴黎公社的英雄們為了捍衛自由和正義，和凡爾賽方面開來的鎮壓軍隊進行了殊死的搏鬥。

因此，每當畢卡索觀賞史泰英林的名畫《巴黎公社萬歲》、《國際歌之圖》等，他的胸中就會頓感熱血沸騰，這些也促使他將自己的畫筆緊緊的與人民聯絡在一起。直覺也告訴他，只有窮苦人民的命運，才能喚起他藝術的良知。

蒙馬特山西南面的斜坡上，有一個艾米爾古多廣場，那裡有一棟奇特的房屋：客人從街上來時，必須要先走過上層甲板，再沿著彎曲的樓梯與黑暗的過道走下來，才能進入房間內。房間的頂層基本與地面是平行的。

由於它的外形很像停泊在塞納河上的洗衣船，因此，人們都管它叫「洗衣船大樓」。事實上，這棟房子中的確住著一些洗衣婦，還有一些女裁縫和許多畫家、作家、雕刻家以及演員等等。

畢卡索的繆斯

從現實主義到立體派，與情愛糾纏的藝術生命

不過，這棟房子既沒有水，又不合乎衛生要求，美其名曰「洗衣船大樓」，更多的是諷刺和自嘲。

這樣一座破舊不堪的建築，就連保險公司都不敢冒險接受，但是在兩個世紀的交接時期，它可能比巴黎市的任何一座富麗堂皇的高層建築都顯得重要，都會讓人肅然起敬和回味無窮。因為這裡曾經住過高更和象徵主義的那一代畫家、作家；而今，畢卡索這一代又來到了這裡。這個矮個子的西班牙男人雖然是來「尋求能救眾生的良藥」，但是他與高更等人的卓越努力所形成的傳統，使蒙馬特至今仍是來自世界各地的畫家們的樂園。

畢卡索的畫室就在大樓底層的一條長走道的盡頭。此時，他所認識的大多都是一些西班牙人或流浪者，包括比科特、羅卡洛等，還有當時比較有名氣的蘇洛加，以及教授畢卡索做第一次蠟刻的康納斯和杜利爾、馬諾洛等人。

從這時起，畢卡索與馬諾洛的友誼就持續了一生。畢卡索欣賞馬諾洛的雕刻，而馬諾洛也欣賞畢卡索的繪畫，但是事情還不僅僅如此。

馬諾洛比畢卡索要年長十歲，是個私生子，很小的時候就離開家在街頭上乞討生活，在生存的競爭中磨練得十分精明。而一些比較難聽的字眼，如強盜、小偷等，也都曾經被加在他的身上。他曾在杜利爾不在家時將他牆上的高更的畫全部賣給了別人，又曾經趁著麥克斯·雅各布正在睡覺時偷走了他唯一的一條褲子，只是後來因為沒有人買，他才又把它還了回去。

馬諾洛極端的機智、樂觀，甚至就連他的受害者——幾乎他所有的相識，都對他毫不懷恨。

第七章 創作風格的轉變

（一）

畢卡索來到這裡之後，馬諾洛很喜歡他。對他來說，畢卡索永遠都是「小畢卡索」；而畢卡索跟他在一起時，也比跟誰在一起都快樂。

這裡的洗衣婦也不少，其中有個名叫費爾蘭迪‧奧莉維亞（Fernande Olivier）的法國女人，是個被神志不清的雕刻家丈夫拋棄的妻子。不過，她那美麗的容貌、綠色的杏眼和健美的身材，還有一頭濃密的褐色頭髮，都令人不能不多看她幾眼。

這時候的畢卡索二十三歲，而奧莉維亞的年紀也差不多。後來，奧莉維亞談到了她與畢卡索初次相識時的情景：

八月四日這天下午，天氣炎熱，奧莉維亞和一個女性友人在廣場栗子樹下的噴泉邊裝水，忽然一陣雷聲過後，下起了傾盆大雨。她和女友便快速的往樓房裡跑去。她的一頭秀髮和別著紅色玫瑰花的亞麻布外套都濕透了，越發顯得秀麗動人。

剛進樓梯間，一個年輕人就擋在了她的面前，一雙烏黑的眼睛盯著她，懷裡還抱著一隻小貓。年輕人微笑著說：

「你好，我叫巴勃羅‧畢卡索，是個畫家。」

「你好，我叫費爾蘭迪‧奧莉維亞。」

就這樣，兩個人便相識了。

奧莉維亞十分喜愛畢卡索抱著的這隻小貓，畢卡索就將小貓交到她的手裡，並邀請她來參觀自己的作品。

後來，奧莉維亞在她的回憶錄中寫道：

一眼看上去，他並沒有特別吸引人的地方，雖然那種奇特的、執拗的神情懾人心魄。你幾乎不能把他當作社會名流，但是從他的身上，你能感覺到一種內心的火焰，他擁有一種我無法抗拒的吸引力。

第七章 創作風格的轉變

（二）

（二）

在畢卡索的邀請之下，奧莉維亞跟隨畢卡索到了他的畫室參觀。

剛跨進門，奧莉維亞就聞到了一股濃烈的油畫顏料和石蠟的氣味，中間還夾雜著一股菸草味。房間裡也亂七八糟的擺滿了東西，但是卻沒有一件像樣的傢俱。

最吸引人注意的，就是房間中的一個鍍鋅鋁盆，裡面凌亂的放著許多書籍，地上則堆滿了顏料、畫筆、油桶和擦筆布，還有些速寫手稿，上面有被踩踏的腳印。

奧莉維亞小心翼翼的走進房間。

「我都不知道該站在哪個位置了。」奧莉維亞喃喃的說，「我都不知該用哪一隻腳站立了。」

畢卡索並不在意房間的雜亂，而是直截了當的對奧莉維亞說：

「你很漂亮，很吸引我，我想給你畫一張畫像。」這句話差不多成為畢卡索追求他所喜歡的女孩子的開場白了。

不過，奧莉維亞也很大方的同意了。

「請坐下別動，我會給你畫很多美麗的肖像，把你的一生都畫出來。」

這幅素描肖像畫很快就完成了，畢卡索感到十分滿意，對奧莉維亞說：

「你身上有一股花草的氣息，但是我不知道該怎麼表達這個意思。」

奧莉維亞很高興畢卡索這樣讚美她，畢卡索激動的樣子也讓她的臉頰泛起了一絲紅暈。她對

畢卡索的繆斯

從現實主義到立體派，與情愛糾纏的藝術生命

畢卡索這裡糟糕的環境並不反感，他們一起度過一個很愉快的下午。

奧莉維亞的出現，給畢卡索的生活帶來了一股暖流。不久之後，奧莉維亞就搬到畢卡索的住處，與他住在了一起。

有了奧莉維亞的照顧，畢卡索就可以將全部的精力都用於繪畫創作了。他為奧莉維亞畫了很多肖像畫，其中一幅最滿意的被畢卡索掛在畫室的牆壁上。

同時，奧莉維亞也給畢卡索的精神和生活增加了無窮的樂趣。奧莉維亞樂觀健康的態度影響了悲觀憂鬱的畢卡索，使畢卡索在不知不覺中就發生了許多變化，這種變化也很明顯的反映到了他的作品當中。

因此，從這時開始，畢卡索那極不快樂的「藍色時期」就宣告結束了，取而代之的則是快樂的「玫瑰時期」。他的繪畫開始以棕色和柔和的粉紅色為主調，藍色和其他的暗色都不見了，畫作也開始給人一種清新、歡暢的感覺。而且，繪畫的主題也從城市的咖啡館、貧民窟轉到富有浪漫氣息的鄉間道路和田野裡，以及一些雜技演員的身上。

在「洗衣船」的附近，有一個名叫「梅德‧拉諾」的馬戲團，畢卡索和奧莉維亞經常去那裡看馬戲表演，漸漸的也熟悉了馬戲演員的生活。於是，畢卡索就用畫筆將馬戲演員的生活一一描繪出來。

有一天，畢卡索與奧莉維亞又來到馬戲團看表演。戲還沒有開始，他們就來到了後台，演員們都在緊張的準備著。

（二）

這個時候，一個消瘦的小女孩引起了畢卡索的注意：她正在練習踩皮球，身體不停的搖晃著。小女孩努力伸直手臂，調整身體的平衡，讓自己站穩而不掉下來。她的師傅正在一旁指點她，還不時的訓斥幾句。小女孩含著眼淚，也不敢吭一聲，一遍遍的練習著。

畢卡索覺得這個小女孩十分可憐，她這個年齡，本應該無憂無慮的玩耍著，可是現在為生活所迫，小小年紀不得不為生活奔波工作。

畢卡索的心裡很難過，回到家後，他就將這一情景畫了下來，這就是畫作《皮球上的雜技演員》（La niña en la pelota）。

此後，只要有時間，畢卡索就會到馬戲團裡去，不僅是為了看馬戲表演，還經常與演員們聊天，了解他們的生活，甚至還與馬戲團的動物演員們交上了朋友。

這些馬戲演員們常常都是帶著家眷，住在臨時搭建的帳篷裡，靠刻苦訓練來賺錢生活。他們通常都是居無定所，嘗盡了人間的酸甜苦辣。

後來，畢卡索就根據這一題材，創作了畫作《雜技演員的家庭》（La famille de saltimbanques）。

這兩幅畫都表現了流浪藝人們漂泊不定的生活。他們在一個地方演完後，就匆匆趕往下一個地方，形象的刻畫了賣藝人家的清苦、動盪的生活狀態。

在這一時期，畢卡索還經常以馬戲演員和他們的妻子、孩子，甚至是訓練有素的動物演員為模特兒進行繪畫創作，畫出了大量表現馬戲團和流浪藝人生活的作品，如《雜技演員一家與猴子》

（Familia de acróbatas con mono）、《牽著白馬的男孩》（Niño llevando un caballo）、《演員》（El actor）等。

因此，畢卡索這一時期的創作，也被人們稱為「馬戲時期」。

（三）

（三）

這次剛到巴黎期間，畢卡索的生活還是十分拮据的，很久都沒有任何的畫作展出。不過，他也結識了幾位畫商，如沃拉德、波斯‧維爾、克勞維斯‧薩果等。有一段時間，畢卡索發現自己已經欠了顏料商九百法郎的帳，顏料商也因此斷絕了對他進行顏料供應。

這樣一來，對任何畫家來說都是意味著要挨餓的。此時，沃拉德便不再買他的畫了，而薩果也只能出很低的價錢。

因此，這段時間畢卡索經常把畫畫在用過的畫布之上，甚至是畫布的背面。

一九〇五年中大半年的情況都與一九〇四年一樣糟糕，偶爾賣出幾幅畫賺的錢，也僅夠維持他不到下。當時，他也沒有什麼社會保險，整個日子都是困窘的。

在這最為艱難的時期，奧莉維亞的可貴品質體現了出來。她十分善於節省，每天花不到兩法郎，就能安撫飢腸轆轆的畢卡索和他的朋友們。

奧莉維亞很長時間都沒有鞋子穿，走不出畫室，幸虧有大批的舊書可以幫她消磨時間。冬天，他們沒有燃料，就只能凍得鑽在被子裡取暖。後來，一個經營煤炭生意的鄰居聽說了，趕忙為他們送來了一箱煤炭，而且不肯收錢，他稱自己被奧莉維亞的「一雙眼睛迷住了」。

奧莉維亞的佳容麗質與開朗樂觀的性格改變了畢卡索，她的母性的庇護也使畢卡索深藏在骨子裡的詩人氣質和頑童秉賦嶄露無遺。

畢卡索的繆斯

從現實主義到立體派，與情愛糾纏的藝術生命

在這種愛情的滋潤和鼓舞下，畢卡索的創作熱情也越來越高，畫技也是漸漸成熟。《坐著的裸女》（Mujer desnuda sentada）、《拿扇子的女人》（Mujer con ventilador）等，都是這一時期的作品。雖然這些作品描繪較多的依然是下層人們的生活，但是畢卡索已經從充滿悲哀的氣氛中走出來，畫面上的暗色也日益減少，鮮豔溫暖的色調增加了。

這也使他的作品逐漸獲得了人們的認可和喜愛，甚至到了受歡迎的程度，而畫的價格也在不斷提高。

就在一九〇五年的十一月，里奧（Leo Stein）和葛楚·史坦（Gertrude Stein）兄妹兩人在街上閒逛，無意中看到了薩果店裡的畢卡索的作品，馬上對他產生了興趣。

當這對兄妹第二次來時，薩果拿出了畢卡索的《拿花籃的女孩》（Young girl with a flower basket）給他們看，史坦用一百五十法郎把這幅畫買了下來，帶回家中，將其與他所收藏的塞尚、高更和馬諦斯（Henri Émile Benoît Matisse）的作品掛在一起。

後來，史坦在一位法國作家的帶領下，到畢卡索的畫室拜訪他，並且一下子就買了八百法郎的作品。

這次見面對畢卡索來說十分重要，不僅因為在正值經濟危機的時候得到了一大筆錢，還因為史坦是個穩定的、不挑剔的買主。此外，她還可能使畢卡索的名聲在周圍買畫的人中傳開。

此後，畢卡索與史坦一直都保持著比較友好的關係。而且，畢卡索對葛楚·史坦的相貌極為著迷，為她畫過許多肖像。直到多年以後，畢卡索都再也不用發愁找不到買主了。

第七章 創作風格的轉變

（三）

從這時期以後，畢卡索的經濟狀況開始逐漸好轉。不久前還說畢卡索是瘋子的沃拉德，有一天跑到畢卡索的畫室，一下子就買下了畢卡索三十幅畫作，付給畢卡索兩千法郎。

兩千法郎！這在當時可算是一筆鉅款了。畢卡索想起自己當初用十幅素描才換來二十法郎充饑的情景，心中充滿了說不出的滋味。

不過，看著這麼一大筆錢和已經被買空了的畫室，畢卡索決定好好度個假。於是，他就帶上奧莉維亞搭上了去往西班牙的火車。

第八章 《亞維農的少女》

你覺得行就行，你覺得不行就不行——這是條不可改變的定律，無可置疑的法則。

——畢卡索

第八章 《亞維農的少女》
（一）

（一）

一九〇六年的春天，畢卡索帶著奧莉維亞回到了巴塞隆納。

奧莉維亞的到來，既沒有讓何塞一家感到驚訝，也沒有使他們不高興，他們都很喜歡奧莉維亞，並奇怪她為什麼不嫁給畢卡索。

奧莉維亞拒絕了畢卡索的求婚，不僅僅是因為自己的坎坷經歷，還因為她了解畢卡索的多變性格。相對於結婚來說，她更願意這樣寧靜的、浪漫的生活下去，不受任何約束。因為，畢卡索是約束不住的。

畢卡索把奧莉維亞帶回家後，希望父母能和奧莉維亞的溝通，讓她同意嫁給他。但是何塞夫婦倆盡了最大的努力，也未能讓奧莉維亞改變主意。何塞只好叮囑兒子，一定要堅持到底。

在巴塞隆納，畢卡索帶著奧莉維亞參觀了他以前的畫室，以及昔日經常光顧的酒吧和經常散步的街道，並拜訪了過去的親戚和朋友們。大家都對畢卡索取得的成就表示祝賀，並讚美奧莉維亞的美麗、大方。

在巴塞隆納住了幾天之後，畢卡索就和奧莉維亞就出發去了高索——一個位於庇里牛斯山高處的美麗的小村落。

這裡山路崎嶇，騎著騾子才能抵達。村裡的房屋都是用石頭砌成的，這些石屋經過風雨的洗禮和陽光的照耀之後，呈現出一片金色的光澤。在遠處，卡迪峰上的白雪在天空的映襯之下，簡

畢卡索的繆斯

從現實主義到立體派，與情愛糾纏的藝術生命

直就是一幅絕妙美麗的風景畫。

剛開始在這裡作畫時，畢卡索還是延續了以往的古典作風，畫一些柔和的形體，而且大多都採用粉紅色調，有些作品則只使用這一種顏色。其中，有一幅奧莉維亞的裸體人像。畫中的女子手舉到頭上，正對著鏡子整理頭髮。鏡子則由另一個女子拿著。

不久之後，畢卡索的畫風忽然又變硬了，粉紅色不再那麼豔麗，人的形象也開始變得像雕刻，臉部毫無表情、猶如面具一般。

在一幅名叫《送麵包的人》（Repartidor de pan）的油畫上，就顯示出了這個畫風的變化。畫中是一個戴著頭巾的女子和兩大塊黑麵包，麵包下面墊著白色的墊子。而在畢卡索返回巴黎後，這種變化表現得更為明顯。

在高索的這幾個月是十分美妙的，畢卡索不僅創作了很多作品，身心健康也得到了極大的改善。這樣愜意的日子本來可以持續到秋天的，可是他們居住的客棧中有個小孩忽然得了傷寒。畢卡索一向害怕疾病，因為他覺得這是死亡的前兆。為此，他馬上決定趕回法國。

兩個人回到巴黎後，畢卡索就用他從高索帶回來的畫作重新填滿了他的畫室。在離開巴黎之前，唯一留在畫室裡的是一張尚未完成的葛楚・史坦的肖像，面孔的部分還是一片空白。由於一時沒有機會見到她，畢卡索就憑著記憶完成了這幅肖像。在這幅畫中，美麗的臉蛋被一個面具所取代，凝固而專注，並有著一雙嚴肅的、高低不平、大小不等的眼睛。

後來畢卡索的朋友們看到這幅畫後，簡直都被嚇壞了，但是史坦本人卻十分高興。至於是否

98

（一）

相似的問題，正如畢卡索所說的那樣，隨著年歲的增加，她的面孔會越來越像這幅肖像畫的。

在史坦的所有肖像畫中，她只將這一幅終生帶在身邊，逝世前獻給了紐約市立藝術博物館。

這時，所有熟悉史坦的人都說肖像和她本人已經神形合一。今天，我們還能夠欣賞到這幅精彩的肖像，它有一個綽號：

「畢卡索的蒙娜麗莎。」

這時的畢卡索已經有了充分的經濟能力，但是這種富裕的生活卻讓他感到自己的想像力受到了限制。為了尋找創作的靈感和激情，畢卡索又隻身一人來到了美麗的「風車王國」——荷蘭。

在鬱金香和異國風情的薰陶之下，畢卡索又恢復了往日的生機和活力，他把荷蘭看到的風土人情全部用畫筆描繪出來。

在荷蘭，畢卡索驚訝的發現，那些在田裡工作的農婦和擠牛奶的女孩們，身材都高大而豐滿，幾乎人人都要比他高出一頭來。

根據自己的見聞，畢卡索創作了《三個荷蘭農婦》（Las tres holandesas）、《戴帽子的荷蘭女孩》（La bella holandesa）等畫作。

從荷蘭帶回來的作品，與畢卡索前期的作品有著明顯的不一樣。畫中的人物都從以前的瘦小變得粗大、笨重。

此後，畢卡索又畫了一幅自由像和兩個裸體人像，畫中的人物都顯得巨大、粗壯，如同雕像一般，像古銅色一般淡紅。如果用傳統的標準來看，這幅畫中的人物可謂醜陋，而且不帶絲毫的

畢卡索的繆斯

從現實主義到立體派，與情愛糾纏的藝術生命

情感，整體感覺與「玫瑰時期」的風格完全不一樣。

一九〇五年，愛因斯坦在科學史上發表了一個劃時代的理論——《狹義相對論》。長期以來被視為天經地義的規律、定理、公式等等，都成為昨日黃花。包括人們的日常生活在內，整個世界都被捲入改革的浪潮中。

這年在巴黎的「秋季沙龍」上，馬諦斯、杜菲（Raoul Dufy）、魯奧（Georges-Henri Rouault）、德蘭（André Derain）、烏拉曼克（Maurice de Vlaminck）和弗里耶茲（Achille-Émile Othon Friesz）的作品都集中在一間展覽室內。評論家路易‧沃克賽勒看到在一片色彩狂野的繪畫中間，有一件模仿早期義大利文藝復興雕刻家米開朗基羅的雕塑，便喊道：

「米開朗基羅被野獸包圍了！」

於是，這個畫家群體就被冠以「野獸派」的稱號。

一九〇六年的春天，馬諦斯又在「獨立沙龍」上展出了自己的新作《生活的歡樂》。這幅畫五彩斑斕，濃淡不分，評論界對此不知所措。但是，這幅畫馬上就被史坦兄妹認購了。

這時，畢卡索剛從高索回到巴黎，在史坦兄妹那裡看到了這幅畫，他的胸中便隱隱產生一種「山雨欲來風滿樓」的感覺。

在這個時期，畢卡索也注意到了野獸派的畫作，但是，此時畢卡索知道，「野獸派」的表現手法與藝術風格不是自己想要尋找的答案。

（二）

畢卡索的繆斯

從現實主義到立體派，與情愛糾纏的藝術生命

不久，畫壇蒙受了龐大的損失——塞尚逝世。

畢卡索一直很欣賞塞尚，他越是看塞尚的作品，就越是發現塞尚與自己一樣受著同一個問題的困擾。塞尚曾經說過：

「要用柱體、圓形和角錐去處理自然，並把它們都納入背景……。」

這句話立即引起了畢卡索的同感，兩個相似的心漸漸產生了共鳴。

一九〇六年秋天到第二年的春天，畢卡索一直都在醞釀。經過一系列的準備和許多草圖的嘗試之後，畢卡索要創出一幅極具野心的作品。

在這幅作品當中，畢卡索要將他的繪畫、雕刻的概念和許多其他的東西結合起來，這是關於空間、體積、品質、顏色、平面和線條的所有概念。

一九〇七年春天，畢卡索完成了這部作品。作品中是五個女人，她們所有的人性和感覺都被抽象化了：她們那粉紅色的身體幾乎沒有任何修飾，在畫面上排列成從左下方到右上方的對角線，其中的一個則蹲踞在右下方。左邊的三個女人有著面具臉孔，其中一個頭部的輪廓上可以看到一隻占據全部面孔的眼睛，另外兩個臉上可以看到鼻子的輪廓，就像楔子一樣尖利，身體的部分大多都是由直線和多角的平面構成。

她們站在藍色的背景前面，而右半邊扭曲的力量更是達到了一個高峰：蹲著的女人臉部轉向右方，形狀被野蠻的打亂了；而上方站立的女人臉孔上是一個長脊、突出的鼻狀物，十分像剛果的某種面具。

102

（二）

這幅作品，就是畢卡索十分著名的《亞維農的少女》。這是一張很難看懂，或者說不需要看懂的畫作。它的外在形象和深層含義既模糊又複雜，也由此產生了許多見仁見智的解釋。

就通常的解釋來說，《亞維農的少女》所表現的是在一個想像中的、煙霧彌漫的妓院內，五個妓女坐立著等待客人的情景。

然而，在畫中，人們根本看不到表現這種情節的明顯特徵，因為畢卡索已將作品中那種敘事性成分的描繪拋得一乾二淨，而是專注於純粹造型意味的表現和追求。

為了創作這幅作品，畢卡索曾經做了許多的習作。他充滿信心，極其細心的為這次戰役做各種準備。而且為了完成這幅畫，畢卡索不分晝夜的創作，從構思到草圖完成，整整用了四個月的時間，畫了十七張草圖和上百張相關的素描。

儘管後來許多研究者對這些草圖之間的變化關係，對這幅畫的原型和意圖都作了各式各樣的猜測，畢竟是畫面上那種強烈而奇異的形式，和它所表現出的令人震驚的意味 和力量，掀起了一個世紀的藝壇波瀾。

畢卡索創造了立體派的第一件成品。一幅革命性的可怕畫作，連帶著它的全部潛力和全部審美觀，如同一顆巨大的炸彈，投入到了西歐的繪畫界。

為了讓這幅作品得到人們的認可，畢卡索邀請一些朋友來他的畫室，希望能夠傳達這個來自另外一個世界的資訊。但是很遺憾，他們完全沒有辦法弄懂它、掌握它，唯一的反應就是震驚、慌亂，甚至是一些神經質的笑聲。即便是最富有鑑賞力的畫家，也搖著頭嘆息這是「法國藝術的

一大淪落」。

這枚炸彈沒有馬上爆發，隨著時間的推移，《亞維農的少女》最終被證明是這個時代最具力量、最具衝擊性的一幅作品。

（三）

對於《亞維農的少女》所遭受的非議，畢卡索雖然提前有些預料，但是沒想到會遭到眾口一致的責難。這簡直讓他嚇壞了，他發現，自己將再一次面臨挨餓的威脅，因為現在又沒有人肯來買他的作品了。

這一回，畢卡索才是真正站到了十字路口上。當然，他也可以輕而易舉的恢復到原來的畫風上去，那種畫風和他目前的創作水準，也足以讓他成名，進入優秀畫家的行列。相反，如果繼續往前走的話，那無疑將是一條孤獨的冒險之路。

不過，也不是每個人都鄙視《亞維農的少女》，有兩個人就是例外。一個是德國評論家兼收藏家威廉·伍德，另一位是與他持同樣看法的朋友亨利·卡恩維勒（Daniel-Henry Kahnweiler）。卡恩維勒也是德國人，二十八歲，十分喜愛塞尚和高更。他本來能有一個飛黃騰達的財政家的前程，但是他愛畫成癖，不顧一切來到巴黎做畫商。

剛到巴黎時，卡恩維勒並不認識什麼法國畫家，後來就拜老畫商保羅和富拉爾為師，並在瑪得蓮附近的威農街開設畫廊。

當卡恩維勒得知畢卡索創作了一幅叫《亞維農的少女》的新作品時，便在一天凌晨找到了畢卡索。剛好富拉爾也在那裡，他們昨天剛剛見過面。卡恩維勒後來敘述了這次對他來說十分重要的會面：

畢卡索的繆斯

從現實主義到立體派，與情愛糾纏的藝術生命

畢卡索所過的日子，貧困得讓人吃驚。他以難以置信的勇氣生活在那種貧窮和孤獨的環境之下，他的身邊只有奧莉維亞這位美麗的女人和他們倆養的狗弗里卡。

我並沒有發現我想要的亞述特色的繪畫，但是我卻發現了我無法加以稱呼的奇特作品，這種近乎瘋狂的風格讓我深深的感動了。我立即預感到，這將會成為一幅很重要的畫作，就是《亞維農的少女》。

由於對《亞維農的少女》的真知灼見，卡恩維勒與畢卡索成了好朋友。一九七一年後，法國總統龐畢度在畢卡索的九十歲大壽宴會上，還盛讚了卡恩維勒，因為是他第一個發現了《亞維農的少女》的真正價值。而後來卡恩維勒之所以成為西方藝術市場的大腕，也是畢卡索為他奠定了基礎。

後來有人問卡恩維勒：

「究竟是什麼讓你感到那是一幅很重要的作品？」

卡恩維勒回答說：

「我也不知道，但是我當時就強烈的感受到了這幅作品其中的戲劇性和故事性。」

後來，卡恩維勒從畢卡索那裡買下了《亞維農的少女》的全部草圖。可惜的是，當時的畫作還沒有完成。

此後，這幅畫就一直放在畢卡索的畫室裡，畢卡索再也沒有動過這幅畫，也沒有把畫賣給卡恩維勒，不知道是因為卡恩維勒出的價格太低，還是因為畢卡索在一片嘲笑的聲音中已經開始懷

第八章 《亞維農的少女》

（三）

疑自己了。如果從一般的角度來分析的話，應該是後者的可能性大一些。因為從畢卡索的生活經歷中，我們也能看出他作為世俗之人的一面。而且對一個年輕的畫家來說，這也是很自然的。

直到一九二○年，這幅畫被雅克·杜凱買去，並將它掛在陳列館的主要位置。

一九二五年，布列頓將它刊登在《超現實主義的革命》雜誌上，第一次向大眾展示出來。

第九章 開創立體主義畫風

青春沒有年齡。

——畢卡索

第九章 開創立體主義畫風

（一）

（1）

在一九〇六年的時候，畢卡索由於注意到野獸派的畫風，與野獸派的「主將」布拉克（Georges Braque）相識了。兩個人都很欣賞彼此。

在一九〇七年畢卡索完成《亞維農的少女》後，布拉克也來拜訪畢卡索，欣賞這幅畫作。

剛看到這幅畫時，布拉克並不看好，甚至完全不能接受它的觀點。他和畢卡索還為此爭論了幾個星期，最後還是不以為然的離開了。

然而等他走出畢卡索的畫室後，他漸漸意識到，畢卡索是在進行一場革命。這雖然讓他感到有些不舒服，但是那是一種內心的震盪所帶來的感覺，他承認自己從來沒有如此激動過。

布拉克回到家後，開始對畢卡索進行全面的、審慎的、深刻的思考。他越是回味《亞維農的少女》，就越覺得那不是一件「瘋子的產物」，那麼理性的畫面，那樣巧妙的構圖，線條隱晦，形體奔放⋯⋯

「我們都太魯莽、太不負責任了，這對畢卡索是多大的損傷啊！」

布拉克連夜趕到畢卡索的畫室，向他致歉和道賀。畢卡索彷彿早已預感有朋友要來一樣，他擁抱了這個比他小七個月的布拉克。

布拉克後來回憶說：

「這就好像兩個登山運動員被繩子捆在一起。」

109

畢卡索的繆斯

從現實主義到立體派，與情愛糾纏的藝術生命

如此的一件小事，居然成為立體主義的導火線。

在塞尚死後，他和他的作品受到了比生前更為濃厚的禮遇和更為熱烈的歡迎，畫家們每次探討都不離塞尚，社會上也廣泛流傳著塞尚的各種奇聞逸事。這時，一個雜誌發表了塞尚致艾米爾・貝納爾的一封信，布拉克和畢卡索連忙找來翻閱，他們讀到：

「一切自然物都應被還原成圓錐體、圓筒體及圓球體。」

這句話宛如一盞明燈一樣，將畢卡索昏暗的畫室照得通明透亮。兩個人會心的笑了，立刻明白該怎麼做了。

布拉克根據塞尚那句話的精神試圖進一步分析自然，用面或塊構建更新的自然。然後，他將六幅風景畫興致勃勃的送到了「秋季沙龍」。

然而，這幾幅畫全都落選了。

審查員馬諦斯大聲的譏笑說：

「這豈不是用小立方體畫出來的嗎？」

這句話出自權威馬諦斯的口中，馬上便一傳十、十傳百，「立體主義」也因此而得名。

但是，這並沒有影響布拉克與畢卡索在這條路上的探索，後來，他們的互相影響共同促成了立體主義的輝煌。畢卡索的結構分析方法更加成熟，象徵主義的特色越來越強烈，已經顯示出獨領一代風騷的才華和膽識。而布拉克則更是澈底與野獸派決裂，完全鍾情於立體主義運動，在這條路上他甚至比畢卡索走得更遠。

第九章 開創立體主義畫風

（二）

（一）

完成了《亞維農的少女》之後，畢卡索並沒有停止在繪畫藝術上的探索。隨後，他又陸續畫出了《托爾托薩的磚廠》（Fábrica de ladrillos en Tortosa）、《彈曼陀林的女人》（Mujer con mandolina）、《女人和梨子》（Mujer con pera）、《友誼》（La amistad）等立體主義的作品。

在這些作品當中，畢卡索繼續不斷的將立體主義的創作方法推向完善化和體系化。

這時，畢卡索的立體主義依然沒有得到太多人的認可，但是它的魅力已經漸漸征服了一些人，比如布拉克。

自從布拉克對畢卡索的《亞維農的少女》認可之後，便經常到畢卡索的畫室，與他一起探討畫法，互相觀摩對方的作品，並且坦誠的進行評論、分析。有時，他們還會共同創作一幅作品，故意不署名。由於畢卡索和布拉克的畫風相近，很多人根本分不清是畢卡索的還是布拉克的作品，甚至有時他們自己都分辨不出來。

一九〇八年，畢卡索與布拉克離開巴黎，到外地探查其他地區的風土民情。

秋天後，畢卡索到巴黎北部的「叢林幽徑」消夏歸來，帶回了一些獨特的風景畫。這些風景畫都是立體主義風格的作品。畢卡索將畫中的風景都用雕塑的形式來處理，一些不必要的細節則一概放棄，以突出強調特徵。

布拉克從馬賽附近的雷斯塔克歸來後，也帶回了幾幅風景畫。他用簡單的幾何圖案來表現風

111

畢卡索的繆斯

從現實主義到立體派，與情愛糾纏的藝術生命

景，而色彩則被用來加強形式的立體感。

兩個人的作品越來越有異曲同工之處，因而也被畫家和評論家稱為「畫中的立體主義」，

一九〇八年十一月，亨利・卡恩維勒在他的畫廊中舉辦了布拉克的立體主義畫展。這次畫展，也是畢卡索和布拉克對上一次舉行的「秋季沙龍」傳統畫展的報復。在那次畫展上，布拉克送去的六幅風景畫都被拒絕了。

首屆立體主義畫展取得了極大的成功，立體主義也很快就有了一大批的支持者、追隨者和解釋者。

在這些人當中，其中的一位是法國畫家德蘭，他是個很有才能的畫家，也是一個引人注目的人物。德蘭本來是一九〇五年秋季沙龍野獸派團體的參展畫家之一，對這一流派的發展做出卓著的貢獻。

然而，儘管德蘭對野獸派的爆炸性色彩有著極大的熱情，但是他始終未能像野獸之王馬諦斯那樣全心全意的投身於這一運動。他總是想將這種新畫風的試驗性納入到他所固有的傳統繪畫理念中去。事實上，德蘭是個學院派的畫家，被捲入野獸派運動也並非他所願。所以沒多久，他就脫離了野獸派。

出自對塞尚的崇拜，一九〇六年，他與畢卡索成為朋友。後來，畢卡索的立體主義畫風也深深的吸引了他，德蘭便加入到立體主義行列來了。

另一位是西班牙畫家胡安・格里斯（Juan Gris），他也住在「洗衣船」大樓裡，過著貧困的

第九章 開創立體主義畫風

（二）

生活，靠給雜誌畫一些漫畫度日。自從與畢卡索相識後，他便開始探索立體主義畫法。

還有一位是從諾曼第來的費爾南・雷捷（Joseph Fernand Henri Léger）。他在與畢卡索和布拉克相遇不久後，就開始創作自己的圓筒形繪畫，後來被人們稱為「機械美學」。

有了一批立體主義畫家，接著也就出現了一批立體主義作品的收藏家。史坦、卡恩維勒、富拉爾等人，不顧一些人的冷嘲熱諷，開始購買這些立體主義畫家的作品，並積極的向其他畫商推薦。

有一天，一位富有的俄國收藏家希什金前來拜訪畢卡索。

他來到畢卡索的畫室後，立即就被畢卡索的畫作震驚了：

「上帝，我從來沒有見過這樣的畫！我要把它們全部帶到莫斯科去，我的朋友們一定會大吃一驚的！」

想像著那些孤陋寡聞的親友們看到這些作品時吃驚的樣子，希什金就忍不住想笑。

最後，希什金買下了畢卡索的五十幅立體主義畫作。

希什金的到來，不僅表示人們已經開始認可立體主義了，也意味著這將成為畢卡索生活的轉捩點。從這一天開始，畢卡索作為一個貧窮的畫家的日子結束了，希什金給了他一大筆錢，他已經成為一個富有的藝術家。

113

（三）

一九〇九年至一九一〇年，是立體主義發展的第一個高峰。透過傾聽自己內心的呼聲，畢卡索也看到了藝術上一些清規戒律的虛偽空洞。他曾對自己的好友莫里斯‧雷納爾說：

「人生的第一部分是和死人一起度過，第二部分是和活人一起度過，第三部分是和自己一起度過。」

很顯然，畢卡索所說的「第一部分」指的是學習，「第二部分」指的是實踐，「第三部分」指的是思考。對於畢卡索來說，這並不是什麼時間上的承接關係，而是一個逐漸走向成熟過程。此時的畢卡索，其視野和心靈都不只停留在畫的表面了，而是更加深入到一些人的本質問題上。因此，他的畫面也不再只是一種色彩與線條的結構圖，而是思想與感情的結構；畫面中所具有的美也不再是自然的美，而是一種隱藏在結構深處的人性之美。

有意思的是，一開始，畢卡索和布拉克都不願意接受「立體主義」這個名稱。布拉克甚至偏激的說：堅持立體主義的人，實際上都不是真正的畫家；立體主義是評論界創造出來的一個術語，我們從來都不是什麼立體主義者。

而畢卡索對此說得更加明白：所謂流派，都是歷史學家和評論家為了便於研究而炮製出來的，它們與藝術家的艱辛工作一點關係都沒有。梵谷真的屬於後期印象派嗎？後期印象派又能夠說明什麼？它遠遠不能概括梵谷的一切。同樣的道理，立體主義也遠遠不能夠界定我們。但是有

114

第九章 開創立體主義畫風

（三）

一點是可以肯定的，那就是我們是獻身於藝術的人。

所以，不論是否認可「立體主義」的稱呼，畢卡索和布拉克還是在這條藝術道路上不斷探索著。

剛開始的時候，某種程度的不理解肯定是存在的，因為畢卡索的畫並不是對一些已經存在人體、房屋或樹木的類比，而是為物體本身而進行的一種創造——一種既是對其本身價值，又是對其他物體之間關係的價值的敘述。在這種觀念的再現中，原先的出發點——「真實」，一直都不曾消失，但是畢卡索所用的卻是另外一種讓人難以讀懂的語言。

換句話說，畢卡索的這種作品，讓他和相同時代的那些人去理解是有困難的。即使是在今天，畢卡索的那些語言對於那些想要把它翻譯成為另外一種語言、想用文字來進行表達的人來說，還依然是非常困難的。

事實上，立體主義並非深不可測，也沒有脫離現實。相反，它是遵循著現實事物特徵的，表現出來的是客觀世界的本質。

畢卡索創作了一幅立體主義作品《富拉爾像》後，許多人都認不出其中的人物是富拉爾。但是，富拉爾朋友的一個四歲的男孩在看到後，便指著畫像叫道：

「看，富拉爾先生在那裡面！」

另一幅是威廉・伍德的肖像，在一種富於詩意的曖昧中，伍德先生的學者風度和古樸性格昭然若揭。英國畫家羅蘭・彭羅斯（Roland Penrose）見過即銘心刻骨，以至於二十五年後，他在

115

一個擁擠的咖啡店裡一眼就認出了伍德先生，而之前他們卻是素昧平生。

這說明，畢卡索已經將物體分解之後又進行了重新組合，卻從來沒有脫離過現實。立體主義的可愛之處正是它的現實性，它不像後來的抽象派、超現實主義，盲目變形，不知所云。

第十章 立體主義成為潮流之勢

（三）

第十章 立體主義成為潮流之勢

繪畫的技巧成分越少，藝術成分就會越高。

——畢卡索

第十章 立體主義成為潮流之勢

（一）

（一）

一九〇九年夏天，畢卡索決定帶著奧莉維亞到西班牙的聖・雷恩花園去住一段日子。十年前，他在那裡與布拉克一家度過了一段非常愉快的日子。十年了，他再也沒有聞到那股久晒烈日、強勁四溢的泥土味了。

途中，他們回到巴塞隆納的家中逗留了幾天，看望了畢卡索的父母。

到了西班牙之後，曾經讓畢卡索感到愉快的小村莊又一次讓他感到輕鬆和寧靜。這裡還是十年前的老樣子：青翠的梧桐樹高聳入雲、四處成蔭，剛剛從山上歸來的農民和騾隊穿梭其間。這一切都讓畢卡索感到身心愉悅。

畢卡索的朋友買下了一間帶有花園和山泉的小別墅，畢卡索和奧莉維亞就借住在這裡。儘管風景依舊，但是畢卡索的眼光卻不同於往日了。

不久之後，畢卡索就來到聖塔巴巴拉山，並將那裡的風景收入到自己的立體派畫作之中。

這些作品也展示了他一向想要達到的目標。現在，畢卡索也逐漸看清了自己的發展路線，這條路線就是由《亞維農的少女》一直走向完整的分析立體主義。

這段時間作品漸漸被人們所接受，加上他的周圍環繞著鄉野、熱情和他所喜愛的氣味，以及置身於老朋友之中的快樂，使他產生了比平時更加旺盛的創作精力。

在這裡所創作的風景作品當中，《亞維農的少女》中的那種動盪不安情感的色彩逐漸消失了，

119

畢卡索的繆斯

從現實主義到立體派，與情愛糾纏的藝術生命

取而代之的是一種沉靜的理性色彩。一系列以群山為背景的壯麗風景畫，與他十年前所描繪的大相徑庭，畢卡索不再是複製風景，而是全部以幾何圖形來對風景進行勾勒，只呈現出最基本的形貌來。

在這些畫作中，畢卡索還將塞尚的多點透視和幾何圖案的運用推向了巔峰。所以，有的評論家將分析立體主義又稱為塞尚式的立體主義。

在頭像的方面，此時畢卡索在繪畫過程中所表現出來的分析立體主義也更加顯著。在一幅奧莉維亞的畫像中，她的臉孔被打成許多彎曲的平面，背景中的盆花則呈現出很多的角度。另一幅畫則是由直線構成的，後來回到巴黎，畢卡索又立即著手鑄造了一座銅像。這也成為畢卡索創作出來的最為傑出的雕像。

畢卡索從西班牙度假結束回到巴黎後，也帶回了大量的新作。

剛剛到家，畫商富拉爾就找到他，表示要為他這些剛剛出爐的作品舉行一次畫展，因為他看到這些畫作與他所經營的塞尚的作品有著異曲同工的地方。

這次畫展很成功。出乎所有評論家所料，立體主義有了更多的觀眾。畢卡索身為當代最重要畫家之一其聲名也遠播至巴黎和巴塞隆納之外的地方，越來越多的外國崇拜者都擁到他的畫室拜訪，並紛紛出錢購買他的作品。

通常一些外國訪客也會到史坦兄妹家中去，而畢卡索和馬諦斯也經常在史坦家中見面。他們之間雖然會時常有些摩擦，卻仍然相當尊重彼此。畢卡索有時會對馬諦斯發出一些冷酷的嘲笑，

120

第十章 立體主義成為潮流之勢

（一）

但是他卻絕不允許別人責罵他。

有一次，一群人在史坦家中聚會，其中就有馬諦斯和畢卡索。馬諦斯離開了一會兒，有人就問他近來的進展如何，畢卡索說，馬諦斯想必一屁股坐在自己的桂冠上了。

在場人中的大多數此時都想討好畢卡索，於是也開始攻擊馬諦斯。誰知道畢卡索卻因此而變得非常憤怒，他大聲喊道：

「我不准你們說馬諦斯的壞話，他是我們最偉大的畫家！」

由此可見，他們之間在一定程度上還是惺惺相惜的。

121

畢卡索的繆斯

從現實主義到立體派，與情愛糾纏的藝術生命

（二）

一九〇九年的秋天，變得富裕的畢卡索也離開了「洗衣船」的小房間，搬到了附近克里奇大道的一座寓所中居住。

新的住所中有一間寬敞的畫室、一間真正的臥室和一個大飯廳，甚至還有一間僕人房，後來畢卡索還真的僱了一位女僕。

不過，畢卡索也並沒有完全離開「洗衣船」，而是將那裡的畫室當做倉庫。克里奇大道在塞納河的南岸，屬於巴黎的蒙巴納斯地區。這時，基本整個蒙馬特的藝術家都搬到這裡來了，從而使蒙巴納斯成為巴黎新的藝術中心。

畢卡索當窮畫家的日子從此便一去不復返了。

新居的畫室中堆滿了畢卡索收藏的各種東西，以及他的繪畫用具。只要是能夠激發起他的好奇心，只要是他喜歡的東西，不管是什麼，也不管搭配合適與否，畢卡索都會統統弄回來。一時間，畫室和房間裡變得擁擠不堪。

女僕的工作很輕鬆，因為她發現，活做得越少，主人就越高興，尤其是男主人不喜歡把什麼都擺放得整整齊齊，而且還特別討厭掃地，他害怕揚起的灰塵會將畫面弄髒。

另外，畢卡索和奧莉維亞早上要睡到十一二點才起床。女僕為了不因為收拾房間而吵醒他們，也照著這樣做了。

122

（二）

畢卡索的一生都好像生活在一種混沌的狀態之中，然而對他來說，相對於井然有序的世界，這種混沌的天地彷彿才是孕育意念和創作最為豐富的土壤。無序，就是他專有的秩序。事物所在的位置，就要依其當時的需求來定，如果按照外在的原則，反而顯得勉強而不自然，思緒也容易受到影響。

此時的畢卡索，每天忙於將他的立體主義向前推進，精神壓力也比較大。他每天吃得很少，只喝白開水，但是他搜集東西的興趣卻絲毫未曾降低。剛開始時，他只買一些有用的東西，如一張大銅床；而現在，他純粹是為了興趣而購買東西，比如一大張鋪設有紫色的天鵝絨、一架沒人會彈奏的風琴，以及吉他、曼陀林、箱子、櫃子和數不清的非洲雕刻等等。

這些東西堆積在他的畫室中，形成了過度的擁擠和貧民窟似的景象，而這一切在畢卡索看來，卻是最為賞心悅目的景象。

經常出入畢卡索畫室的就是布拉克。雖然他們的氣質毫無相似之處，但是工作起來卻是無比和諧。在他們的手中，立體主義也變得越來越「分析」了，但是它卻絕對沒有拋棄自然，原先的物體還是存在的，只是有時可以同時看到它的幾個面而已。它們以畫家所知道的方式存在著，具有一種超乎乍看之下印象的真實性。

這一時期的畢卡索變得十分憤世嫉俗，一意孤行。當有人對他說，有些畫家不喜歡他的畫時，他就傲慢的回答：

「很好，我很高興他不喜歡我的畫，這就對了！」

畢卡索的繆斯

從現實主義到立體派，與情愛糾纏的藝術生命

一九一〇年的年底，畢卡索完成了《卡恩維勒肖像》（Retrato de Daniel-Henry Kahnweiler）。這時，他對形式的探索已經取得了澈底的突破，而這幅畫像也被人們看做是分析立體主義的典範之作。

在這幅畫上，外形的分析已經有了很大的進展，以至於人物的面部特徵雖然可以分辨，但是和模特兒的相像之處卻不如從前那樣易於辨認了。畢卡索將人的形象肢解為很多碎片，體積、色彩、透視等，統統讓位於意念中的形態和畫面的構成。儘管他認為自己的作品是破壞性的，但是他仍然希望能夠獲得人們的反應和認可。他說：

「我總覺得，繪畫必須在人的心中，甚至在那些不懂畫人的心中喚醒某種東西。莫里哀、莎士比亞的戲劇就是如此，常有一些諷刺性和粗俗的東西。這樣，我就可以與所有的人進行溝通了。」

對於所創作的《卡恩維勒肖像》，畢卡索對自己當時的內心對抗作過一番隱晦的陳述：

它最初的形式，看起來就像在煙霧當中升騰，但是我如果畫煙霧的話，就會讓你用釘子把它釘住掛在牆上。於是，我又增加了一些東西：眼睛的痕跡、頭髮的波紋、一片耳垂、緊握的雙手，這時，你就能捕捉到那些煙霧了。我把他們知道和不知道的東西都摻雜在一起，他們的思想就會伸向未知。

從畢卡索當時的一些素描中可以看出他的立體主義畫法的基本思路：先以一個易於辨認的人物開始，接著用直線來分割形象，使形象變成一些簡化了的直線圍住的平面，但是始終會剩下某

124

第十章　立體主義成為潮流之勢
（二）

些線索，作為和對象的象徵性聯絡。

這樣，在觀察這幅畫時，人的想像力就會投入到一種雖然含糊不清，但是卻又確實存在的情景之中，而且，由於受到這種新的視覺情景富有節奏的激發，想像力也在尋找它新的活動範圍。

（三）

到一九一一年底，畢卡索與布拉克已經將分析立體主義推向了發展的頂點。按照一般邏輯，下一步就應該將這種風格印象完全的抽象化了。但是，兩人卻沒有採用這樣的步驟，相反，他們選擇了一種更為抒情、更為整體化的立體主義創造方法。

之所以這樣做，是因為畢卡索和布拉克發現，如果繼續走下去的話，立體主義就可能會淪為一種純粹的、閉門造車式的視覺構成遊戲，產生只為少數內行人欣賞的危機。

為了避免這種危機，他們開始在畫中添加一些「寫實性」的線索。比如，畢卡索在一些瓶子的畫作上添加的大印刷字母，就是這樣的一些線索。

所以，在這之後，畢卡索的畫法也從單純注意形式和結構向繪畫中的各個方向轉變，同時，從幾個角度繪畫的方法也用得少了，而是不時的將立體主義的空間和文藝復興時期的透視空間融合在一起。

為了讓更多的人認可並理解自己的作品，也為了讓自己的作品不至於脫離現實，畢卡索和布拉克又開始尋找一種可以拉近畫家與觀眾的距離，使觀眾能夠接受並理解作品的表現手法。

有一天，畢卡索到布拉克的畫室去找他，布拉克正在用漆木紋的工具和洋漆作畫。布拉克的父親是一名房屋裝飾和油漆工人，他把兒子送到巴黎來，就是為了讓兒子學習一些製造大理石虛幻的表面或漆木紋的技巧。不過，布拉克放棄了學習這些技巧，轉而作了風景畫

家，但是，他那種油漆兼裝飾工人的技藝卻一直沒有丟掉，並且還嘗試著將這種技藝運用到自己的立體主義繪畫作品當中。

畢卡索看到布拉克用漆木紋的工具作畫後，受到很大的啟發。回家後，他也開始嘗試用這種方法進行創作。

不過，畢卡索簡化了布拉克的漆木紋和大理石紋的程式，同時想起父親以前常將一些裁開的繪畫別在畫布上，以便探索新的立意的方法，於是，畢卡索就拿起一塊上面畫有很逼真的編藤椅圖案的畫布，剪成了他所需要的形狀，貼在畫布之上。然後，他又用油彩畫上菸斗、玻璃杯和檸檬片，再寫上模擬字母「JOU」，並用一條上好的粗麻繩繞成一個橢圓形，做成畫框，圍在畫布的周圍。

如此這般，一幅別具心裁的拼貼畫便產生了。這就是著名的《有藤椅的靜物 Naturaleza muerta con silla de rejilla》（Naturaleza muerta con silla de rejilla）。

由於畫面上被塗上了陰影和條紋，使得整個畫面看上去都不是一個平面，而是一個立體的畫面。

初次嘗試的成功，給畢卡索帶來了極大的鼓舞。隨後，他又開始嘗試用日常生活中最為普遍的一些物品來創作立體畫，從而讓自己的作品更加接近於現實，易於被人們接受和理解。

於是，各式各樣的物品，如報紙、釘子、麻繩、木片、紙片等等材料，都被畢卡索巧妙的運用到了自己的作品當中。

畢卡索的繆斯

從現實主義到立體派，與情愛糾纏的藝術生命

比如，他用染上顏色的松木做成一把曼陀林琴和一支單簧管，貼在畫布上面，再用炭筆對其進行描繪，一幅栩栩如生的靜物畫就產生了。

他還把細沙粒摻入到顏料之中，直接塗抹在畫布上面，從而讓作品呈現出凸凹有致的感覺，增強作品的立體感。

為了表現形的結構、突出自然的現實感，畢卡索不僅採用筆、顏料和紙，還藉助其他材料，用單純的、樸素的和自然的直觀方法來表現，從而讓美術中的繪畫、雕刻、剪紙、版畫等手法高度的結合起來，創造出了「拚貼技法」。這一時期，也被人們稱為「合成立體主義時期」。

（四）

在一九一二年的整個夏天，布拉克開始致力於各種炭筆素描，並試驗一種新的技法。他買了一些仿木紋的壁紙，或者用手邊現成的東西，比如報紙、樂譜、廣告等。把這些東西剪成碎片後，再黏貼在事先完成的素描上。

後來，畢卡索也來了興趣，用同一種手法，在秋天完成了一批剪貼紙畫。他寫信給布拉克說：

「我偷學了你用紙剪貼畫的最新技巧。」

此後，剪貼畫也迅速傳開，引起了許多畫家的興趣。但是對於畢卡索和布拉克來說，這種畫法的重要之處，就在於能夠透過透過不同顏色的紙片同時貼到畫中，重新將色彩帶入以形為主的立體主義繪畫中，並且透過不同色彩的相互重疊製造出深度感。

比如，畢卡索在一九一三年所創作的《掛在牆上的小提琴》（Violín colgado en la pared）就是在畫布上貼了一個中間有道縫隙的紙箱，代表小提琴的音箱，仿原木色調的紙則暗示了小提琴的材質是木頭，小提琴的形狀以炭筆畫在作為背景的報紙上，琴弦則畫在泛黃的條狀白紙上。

人們根據畢卡索和布拉克等人的立體主義的形成和發展過程，通常將其分為兩個時期：第一個時期是分析立體主義，大約在一九○七年到一九一一年期間；第二個時期為合成立體主義，大

畢卡索的繆斯

從現實主義到立體派，與情愛糾纏的藝術生命

約在一九一二年到一九一四年期間。

在第一個時期中，在塞尚的影響之下，畢卡索等人的重點是所謂的「破壞」對象，將自然形體分解為幾何切面，再將其相互交疊，形成畫面，弱化立體感，並降低色彩的表現，多用黑色、白色和棕色。這一時期的代表作品，通常認為是一九一○年畢卡索創作的《卡恩維勒肖像》。

接著，他們又用所謂「同時表現」的手法，在一個畫面中同時表現同一事物的幾個不能被人同時看到的面，比如人物的正側兩面同時表現，等等。而他們所創作的風景畫，初看也猶如平面構成一般，沒有絲毫景深的感覺。畫中的東西都被推到了前面，跳出了背景，如同堆積在一個盒子當中。

這就是立體主義的過渡階段。對於形體應該分解到什麼程度，他們認為，應該盡可能的分解，以不完全丟失現實痕跡為限度。

到了第二個時期，也就是合成立體主義時期，他們先是採用黏貼的手法，將紙片等東西貼在畫布上，構成作品，有時還有實物；接著，又發展成為半抽象的色彩強烈的裝飾畫，並從繪畫發展到雕塑、建築及工藝美術等領域。

這種立體主義繪畫風格雖然開始時不被人認可，但是隨著越來越多人的接受和理解，很快就在歐美各國傳播開來。

一九○九年時，畢卡索的作品展第一次在德國的慕尼黑舉行。當時，俄國籍畫家康丁斯基（Wassily Kandinsky）正在慕尼黑學畫。他將印象派、野獸派和表現主義的畫風糅合在一起，創

（四）

作出了許多形與色高度抽象的作品。這便是抽象主義出現的信號。而此時畢卡索的畫展無疑起到了催產的作用。

一九一二年，畢卡索的畫展又在英國倫敦舉辦，引起了巨大的轟動，並且也引起了人們的巨大爭論。

從此，畢卡索的名字便像天空中初升的明星一般，高掛在畫壇的上空。到一九一四年，畢卡索的《賣藝人家》以一萬一千五百法郎的高價售出。

顯然，立體主義的時代已經到來了。

第十一章 伊娃之死

成功太重要了！經常有人說，一個藝術家應該為自己、為對藝術的熱愛而工作，而且要嘲笑成功。這是一個錯誤的觀念。藝術家也需要成功，不只是為了生活，主要還是為了能夠看清自己的工作。

——畢卡索

（一）

（1）

豐裕的生活減輕了畢卡索的精神負擔，也改善了他的創作條件，然而，畢卡索與奧莉維亞之間的感情卻發生了變化，兩人也開始尋找新的愛情。

一九〇九年的一天，史坦到畢卡索的畫室去找他，但是畢卡索卻不在。這種情況很少見，因為畢卡索的日常生活與他的繪畫截然相反，他每天都循規蹈矩，很少外出。

於是，史坦就留下一張字條，約好了下次來的時間。

幾天後，史坦再次來到畢卡索的畫室，畢卡索依然沒在。這時，史坦看到畫室中央放著一幅新的畫作。出於職業的本能，史坦走了過去，發現畫的上方是一首愛情歌曲的樂譜，而這幅畫的標題就叫做《我愛伊娃》（J'aime Eva）。

結合畢卡索最近的表現，史坦猜測，畢卡索所畫的「女主角」已經不是奧莉維亞了。顯然，畢卡索是陷入了新的渴望和追求之中。

史坦猜的沒錯，此時的畢卡索的確迷上了另外一位女孩。這個女子史坦也認識，就是瑪賽兒‧漢伯特，又名谷維。奧莉維亞正是在史坦的家中認識了谷維和她的前任丈夫波蘭畫家瑪律庫斯（Louis Marcoussis）。

瑪律庫斯是畢卡索的朋友，因此平時也有來往，到一九〇九年時，瑪律庫斯與谷維與畢卡索已經認識近三年了。

畢卡索的繆斯

從現實主義到立體派，與情愛糾纏的藝術生命

谷維是個是個與奧莉維亞截然不同的女性。她比畢卡索小四歲，身材嬌小，溫文爾雅，容易激動也非常溫順。她和奧莉維亞是好朋友，他們四人經常聚在一起閒談或遊玩。

漸漸的，畢卡索就對谷維著了迷。他比較著她與奧莉維亞的不同，就越發覺得她的可愛、美麗。而幾乎同時，奧莉維亞又與一位義大利的青年畫家之間發生了戀情，並很快就被畢卡索發現了。

不過，對於畢卡索來說，這也是他離開奧莉維亞再好不過的機會了，至少在情感上他不會有更多的負疚感。

因此，就在奧莉維亞前腳剛剛離開時，畢卡索就帶著他的新情人谷維離開了巴黎，去了塞萊。

「昨天，奧莉維亞和一個未來主義的畫家跑了，我有什麼辦法呢？」

畢卡索百感交集，他在給朋友布拉克的信中說：

對於谷維來說，自從她與瑪律庫斯一起生活後，應該說她是愛這個波蘭畫家的，而且瑪律庫斯也真誠的全部身心愛她。但是畢卡索出現，並向她示愛之後，她平靜的心就掀起了波瀾。

毫無疑問，此時的畢卡索已經是個很有成就的藝術家了，除了他的那令人目瞪口呆、無與倫比的作品之外，他身上還有著一種無法說出的讓女人著迷的魅力。在這種魅力的作用下，任何一個女人可能都無法抗拒。

在畢卡索的愛情攻勢下，谷維終於抵擋不住了。而且，她還決定恢復她原來的名字，表示她

134

決心與過去一刀兩斷。也就是說，從此以後，她愛的是畢卡索，而不是瑪律庫斯。

她父母給她起的名字是伊娃・谷維（Eva Gouel），畢卡索驚喜的說：

「伊娃？多麼美的名字！」

從此以後，畢卡索就稱呼她為伊娃。

畢卡索的情變在他的朋友們中間產生很大的反響，很多畫家都不贊同他這樣做。而支持畢卡索與伊娃交往的只有一個人，那就是史坦。她說：

「畢卡索這次是遇到真正的愛情了，你們攔不住他的。」

畢卡索的繆斯
從現實主義到立體派，與情愛糾纏的藝術生命

（二）

奧莉維亞很快就對那個義大利青年厭倦了，她返回了克里希大街，可是畢卡索不在那裡。她又趕到塞萊，希望能與這個生活了八年的男人重歸於好。

但是，無論奧莉維亞如何哭訴、指責、憤怒、哀求，都無濟於事了。此時的畢卡索正與伊娃處於熱戀期，絲毫都不再念及與奧莉維亞的舊情了。他們之間已經結束了，其實在畢卡索的心中，他們之間早就已經結束了。

回到巴黎後，伊娃不希望住在克利希大街的房子裡，因為那裡是畢卡索與奧莉維亞以前住過的地方。於是，使畢卡索不得不委託好友卡恩維勒在蒙帕納斯區的拉斯帕爾大街重新租了一間畫室。

拉斯帕爾是個很普通的地方，既缺乏蒙馬特的藝術氣息，又沒有克里奇大街的繁華，不過，這也正是畢卡索所看中的。他想與伊娃的新生活能夠在一個適合於生活的地方開始，而不是在藝術與玩耍的地方展開。為了伊娃，他可以把那些浮名虛利都撇之腦後。

在和伊娃生活的這段日子中，畢卡索的心情十分愉快。這是第一次，也是唯一的一次，愛情在畢卡索的心目中占據了至高無上的地位。他在寫給卡恩維勒的信中說：

「我非常愛她！我要把我們的愛情畫到畫中，你就等著瞧吧。」

他愛伊娃，愛這裡美麗的風光，愛這裡明媚的陽光，愛花園中的無花果樹和公牛。在這期

136

（二）

間，布拉克夫婦也搬到了畢卡索住所附近的一幢別墅中。

這是一段田園詩一般的生活，按照畢卡索的習慣，他會將他所愛過的女人畫成美麗動人的畫像。此前此後，畢卡索幾乎把他所愛過的女人一個一個地搬到畫布上。然而，在他的畫中卻從來沒有出現過伊娃的完整形象。

據說，由於立體主義畫法是要把人物肢解之後再拼湊起來，而畢卡索認為，這樣會傷害到伊娃的形象，他有時也是非常迷信的，所以不願這樣做。不過，雖然畢卡索沒有在畫中直接表現伊娃的形象，但是伊娃在提高他創作上的熱情和激發他創新精神方面的作用是顯而易見的。他的合成立體主義日趨成熟和完整，而且他在許多作品中也都題上了對伊娃的愛：「我心愛的伊娃」。

此外，畢卡索還使用一首流行的愛情歌曲的名字「我的茱麗葉」來稱呼伊娃，題名多是「茱麗葉·伊娃」、「巴勃羅·伊娃」等等。

畢卡索從克里奇大街搬到蒙帕納斯區的拉斯帕爾之後，也標誌著巴黎藝術界的中心也從蒙馬特轉移到了蒙帕納斯廣場。

在廣場的角落裡，有一間名叫杜姆的咖啡屋，另外一邊是個環形的咖啡館，這兩個地方很快就成了畢卡索的主要社交活動場所。他的那些朋友源源不斷的從世界各地來到這裡，詩人、畫家等等。其中有一個名叫托洛茲基的政治流亡者，每每都在這裡大放厥詞，與其他人熱情洋溢的討論者創造新世界的問題，以至於畢卡索總懷疑自己的咖啡裡混雜著這個人的政治謬論。

在這裡住了一年，畢卡索和伊娃實在在待不下去了。於是，他們又搬家了，這次遷到斯科爾契

畢卡索的繆斯

從現實主義到立體派，與情愛糾纏的藝術生命

大街的一處時髦的寓所中。但是這裡卻比較荒涼，而且正對著蒙帕納斯的公墓。畢卡索就問伊娃怕不怕？伊娃平靜的說：

「這有什麼可怕的呢？墓地是人的家啊。」

如果我們相信宿命的話，這句話一語成讖，伊娃不久病逝。正是在這間房子裡，伊娃穿過畢卡索溫暖有力的臂膀和哀慟欲絕的目光，進入了這個人類永恆的「家園」。

（三）

（三）

從巴塞隆納返回巴黎後，畢卡索參加了秋季的沙龍。在這期間，畢卡索還畫了兩幅十分重要的畫作，還是能夠看出那個老丑角——畢卡索一生的「丑角和他的同伴（Harlequin y su compañero）」。

這一次畢卡索所畫的，是這一系列作品中比較重要的一幅，卻是一幅比較近於分析而非合成作：高度的立體主義，嚴格的規範，色調以暗黃和灰色為主，是一幅不太容易理解的畫。

一九一三年的這次假期之間，就再也沒有出現過這一主題。

在一九〇九年，有一幅悲傷的立體派小丑，用手支撐著頭部。但是在這幅畫以後，一直到某種寂寞心境的象徵。從「玫瑰時期」以後，小丑就未完全消失。

何塞去世後，在畢卡索的畫作題材中消失多年的小丑又出現了。一直以來，小丑都是畢卡索塌，給畢卡索造成了深刻的傷痛，使他的精神一度恍惚，以致很長時間都無法作畫。

無論怎樣，父親都是畢卡索最為敬愛的人，也是他心中唯一的權威。現在，這個權威突然崩回巴塞隆納參加了葬禮。

一九一三年五月二日，畢卡索得到了父親病危的消息。五月三日，父親何塞病逝。畢卡索趕了，而且此後，他們的作品也有了自己的個性，儘管他們總的發展還是遵循著同一路線。

陷入愛情中的畢卡索與布拉克的關係也發生了微妙的變化，他們不再像以前那樣每日互訪

畢卡索的繆斯

從現實主義到立體派，與情愛糾纏的藝術生命

的作品，其中的一幅是《撲克牌玩家》（El jugador de cartas），可以看作是他近來畫風的歸納。另一幅則更為重要，顯示了色彩的再度湧現，並且暗示了立體主義的極限之外尚有一個奇妙的世界。這幅作品就是《穿襯衣的女人》（Mujer en camisa）。

在畫完《穿襯衣的女人》後，畢卡索又回到了立體派的主流上。此時他的觀點又有了轉變，剪貼式的物體更趨向於雕刻的性質，好像這些材料不再只是為了更加立體而浮凸出來，卻是為了它們的本身而創作。

事實上，在那件幾乎是平面的《掛在牆上的小提琴》後的一系列作品，就已經成了不折不扣的雕刻形式。

一九一四年初期，畢卡索的生活還是比較愉快的，這種愉快的情緒也出現在他的畫中。一夕之間，立體主義的嚴肅性被大量的豔麗斑點所覆蓋了：柔和的線條回來了，而僅剩的直線形上也著上了鮮亮的色彩。此外，還有一種賞心悅目的綠色，過去很少出現在畢卡索的畫中，而現在也出現了。總之，整個斑駁的畫面都像是在跳舞。

這一年的夏天過去後，即使是畢卡索這樣的非政治人物，也勢必能夠聽到遠處傳來的隆隆的槍炮聲。八月二日，法國對德宣戰，第一次世界大戰在歐洲大地上卷起了滾滾濃煙。而法國的名畫家們都必須奔赴前線，保家衛國。所幸的是，西班牙籍的畢卡索能夠得以留駐巴黎。

在車站的月台上，畢卡索與布拉克、德蘭擁抱道別，他們都期待著戰爭能盡快結束，畢竟畫室才是值得他們終生拚搏的「戰場」。

第十一章 伊娃之死

（三）

「我去送布拉克和德蘭到車站去，」畢卡索說，「我恐怕以後再也難見到他們了。」

這可能是畢卡索所說過的最為悲傷的兩句話。

此時，巴黎的情況也十分糟糕。卡恩維勒是德國人，所以他的畫廊自然也被查封了；加上經濟蕭條，人心紊亂，畢卡索的畫也賣不出去了。而且，大街上的人們都在用一種憤慨的眼神盯著畢卡索，恨不得把這個躲在後方的強壯漢子趕到敵人的炮底下去。

也就是在這個時候，伊娃感到了身體的不適，她不停的咳嗽。而且她幾次告訴畢卡索，她聽到了炮聲。畢卡索也很擔心，儘管他們離炮火還很遠，但是戰爭卻時刻在折磨著伊娃羸弱的軀體。

伊娃的病情越來越嚴重了，伊娃自己也感受到了這一點。她患的不是短暫的支氣管炎或什麼咽喉炎，而是和戰爭一樣可怕的肺結核。她用厚厚的紙包住吐出來的血跡，塞進垃圾桶的底層；她不斷的往臉上塗抹脂粉，以掩飾兩頰日益增加的蒼白。

不過，這樣的掩飾也絲毫不能阻止病魔對伊娃的折磨，伊娃不得不住進醫院。畢卡索放下手中的畫筆，每天都跑到醫院去陪伴她，並盡可能的答應伊娃的各種要求。

一九一五年十二月一日，伊娃拉著畢卡索的手，微笑著嚥下了最後一口氣，容顏一如初見時的美麗、寧靜、溫柔……。

在淒涼蕭瑟的寒冬，伊娃的葬禮上只有七八個朋友。與畢卡索廣泛的交往比起來，這個數目實在是少得可憐。

伊娃的去世，讓畢卡索的悲哀與孤獨感日益增加。他在思念伊娃的惆悵中，孤零零的度過了他一生當中最為傷感的耶誕節。白天，他拚命的畫畫；晚上，他拖著沉重的步子，戴著一頂黑白格的帽子，穿著一件舊雨衣，悄無聲息的坐在一個角落裡苦苦思索。

一九一六年一月，畢卡索在寫信給史坦時說：

「我可憐的伊娃死了……我感到極大的悲傷……她一直都那麼愛我。」

伊娃的死，還有不斷進行的戰爭，宛若泰山壓頂一般，讓畢卡索難過得喘不過氣來。

第十二章 新嘗試與新體驗

（三）

第十二章 新嘗試與新體驗

有些畫家將太陽畫成一個黃斑，但是有些畫家則藉助於他們的技巧和智慧，將黃斑畫成太陽。

——畢卡索

（一）

（1）

一九一六年時，第一次戰爭熱潮已經消退，許多巴黎的市民開始安頓下來準備新生活，因此，巴黎也很快就變得熱鬧起來，餐館和劇院都擠滿了人，大批的金錢在市面上流通。對於畫商來說，這是個好兆頭，黑暗的時期已經過去了。

在這一年，畢卡索認識了作曲家艾瑞克・薩提（Éric Alfred Leslie Satie）和詩人戈科多（Jean Cocteau）。薩提當時是五十歲，可能是那一時代最為前衛的一位作曲家了，戈科多則只有二十七歲，頗負盛名，因為平時為人趾高氣昂，沒有太多人喜歡他。

戈科多對別人的天賦極具鑑賞力，因此他想方設法說服畢卡索和薩提與他合作一齣巴黎舞劇。

戈科多對芭蕾舞很在行，俄國芭蕾舞團首次在巴黎演出時，他就與舞團老闆迪亞基列夫有所接觸。迪亞基列夫所領導的芭蕾舞團，被認為是二十世紀最為卓越的古典芭蕾舞團。

所以，戈科多就說服畢卡索，要畢卡索為芭蕾舞畫布景和設計服裝。這對於立體派的畫家畢卡索來說，簡直是一種褻瀆。

不過，戈科多還是成功了，他說服了畢卡索。

一九一七年二月，俄國芭蕾舞團正在羅馬表演，因此戈科多就帶著畢卡索匆匆趕往義大利。

這時，由戈科多編導的舞劇《遊行》即將上演，畢卡索承擔了舞台裝飾、布景、服裝的全部

145

畢卡索的繆斯

從現實主義到立體派，與情愛糾纏的藝術生命

設計工作。

在設計過程中，畢卡索不是一味盲目的向觀眾推銷立體主義，而是根據劇情的需要，同時使用了立體主義與古典主義的畫風，將舞者設計成人們易於接受的平面人物，並用強烈的色彩畫出舞台緞帳、丑角和馬背上的舞者，卻將舞台設計成為具有立體感的空間，從而將觀眾帶入一個現實與非現實的矛盾世界中，給人以強烈的視覺衝擊，效果極好。

畢卡索的到來，也成為劇團一段時間的亮點，他很快就成了青年人的核心。在這其中，就有兩位才華橫溢的人，他們是斯特拉文斯基和馬希尼。

趁著在羅馬的機會，畢卡索還順路訪問了佛羅倫斯（Fiorenza）、米蘭（Milano）等地，他再一次受到古希臘、羅馬藝術的薰陶。在那些原始拙朴而又富有生氣的作品當中，畢卡索領會到了「寧靜的偉大與崇高的單純」的深刻含義。從古典藝術中所獲取的靈感，也讓畢卡索的創作前景更加別開生面。

在羅馬（Roma），舞蹈演員們都住在萬神殿後面的女戰神飯店，而畢卡索和迪亞基列夫則住在波波羅市場裡的露西飯店。畢卡索很快就對劇團裡的每個人都瞭若指掌了，尤其是一些面貌姣好、身材高挑的女演員。她們隨時來來去去，刮起一陣陣美麗的風，驅散了畢卡索心頭濃重的愁雲。他自豪的在信中告訴史坦說：

「我有六十名舞蹈演員⋯⋯。」

不過，有一件事他還是保密的，那就是他和芭蕾舞演員奧爾嘉·科克洛娃（Olga

146

（一）

Khokhlova）的曖昧關係已經漸漸成為團裡公開的祕密了。也許這時的畢卡索還沒有足夠的信心

讓奧爾嘉愛上自己，所以才不想先在史坦面前吹牛。

每天，畢卡索都要花很多時間奔波於女戰神飯店和露西飯店之間，並且樂此不疲。奧爾嘉‧

科克洛娃是一位俄羅斯帝國軍隊上校的女兒，西元一八九一年生於烏克蘭的涅金。她從小就熱愛

芭蕾舞，直到一九一七年才在舞劇《賢良淑女》中有了精彩的表演。但是此時她已經二十六歲了，

這個年齡對舞蹈演員來說，已經是即將退役的時候了。迪亞基列夫之所以還將她留在團裡，並不

是因為她的舞蹈專長，而是因為她的貴族血統可以提高劇團的社會地位。

在畢卡索的潛意識中，少年時與表妹的初戀遭受挫折，就是因為他那庸俗的「出身」在作怪，

這也讓奧爾嘉在畢卡索的心中除了美貌之外，還增添了一層「貴族」的神祕。

奧爾嘉長得很漂亮，長髮披肩，從任何角度看，她都非常迷人。一開始，奧爾嘉對畢卡索的

進攻就猝不及防，所以很快就被畢卡索俘虜了芳心。

畢卡索的繆斯

從現實主義到立體派，與情愛糾纏的藝術生命

（二）

由於對奧爾嘉的迷戀，畢卡索對那個遙遠的俄羅斯也開始變得充滿了興趣，熱衷於俄羅斯的各種文化。

一九一七年春天，俄國爆發革命，畢卡索的注意力始終放在沙皇的命運、人民的希望等問題。但是，奧爾嘉卻一點都不欣賞那些放蕩不羈的藝術家，對美術也毫無興趣可言，最多也就是喜歡那些可以裝飾在房間裡的小玩意。

對於畢卡索，也不知道為什麼，她並不反感。奧爾嘉的俄國味法語，畢卡索的西班牙調法語，讓他們彼此都覺得對方說話很有趣。

因此，在經過一番思想對抗後，奧爾嘉還是答應了畢卡索的求愛。畢卡索十分高興，他在奧爾嘉的臥室裡為她畫了一幅《陽台》（El balcón），將他的喜悅心情體現在這幅畫中。這幅畫也成為新古典主義與立體主義相結合的代表作之一。畫中充滿了陽光，立體主義風格的小提琴象徵著充滿了生命力、富有詩意的美好生活。

畢卡索在這裡度過了一段十分快活的日子。這裡有做不完的工作，有熱烈的掌聲和歡呼聲，有美麗的女主角和優美的義大利風光。所有的這些，都足以讓畢卡索流連忘返。

一九一七年五月十八日，《遊行》一劇在沙特來劇院上演。雖然鬧哄哄的劇情讓觀眾反感，但是那富麗堂皇的布景和演員漂亮的服裝卻受到了觀眾的喝彩。如果是這場芭蕾舞劇是成功的話，

那麼也是畢卡索的成功。看過首演的觀眾，都將畢卡索捧為世界美術界的人物，並將他介紹給具有極大購買潛力的上流社會人士。這次演出，畢卡索沉浸在一種節日般的氣氛之中。

在羅馬演出期間，畢卡索與斯特拉文斯基還成了好朋友，這位偉大的俄國作曲家以《春之祭》和《火鳥》震驚世界。其非凡的創造力和卓越的才華也深深的吸引了畢卡索。畢卡索曾經聲稱討厭一切音樂，一聽到交響樂就頭疼，只不過會哼唱兩首佛朗明哥舞曲。但是現在，他卻迷上了這位作曲家，並且為他畫了大量的速寫。

他對斯特拉文斯基的面孔十分感興趣，厚厚的嘴唇、大提琴似的鼻子、一對突出的大耳朵。

不久，斯特拉文斯基就帶著畢卡索為他畫的肖像離開義大利去了瑞士。

然而在義大利的邊境，哨兵在檢查他的行李時，卻扣下了這份肖像，不許他過境。他們堅持認為，這不是肖像，而是一幅軍事地圖。斯特拉文斯基哭笑不得，他解釋說：

「不錯，這是地圖，是我面孔的地圖。」

可是哨兵卻不聽他任何解釋，堅持扣留了這幅「地圖」。

幾個月後，迪亞基列夫率領舞團「南征」巴塞隆納，畢卡索也帶著奧爾嘉隨團回到闊別五年的家鄉，受到了昔日老友的熱情款待。

奇怪的是，此時此地，畢卡索的創作完全沒有了立體主義的痕跡，而是更加接近傳統，似乎他根本就不曾畫過立體主義的畫作一樣。畫中的景物都是用極其寫實的手法創作的。

畢卡索的大部分時間都是在給奧爾嘉畫像，而且都是用寫實的手法，畫得可以說是優雅而高

149

畢卡索的繆斯

從現實主義到立體派，與情愛糾纏的藝術生命

貴。奧爾嘉也堅持讓畢卡索將她的畫像畫成寫實風格的，有時她還堅持要披上一條披肩。由於手頭沒有現成的黑披肩，畢卡索就乾脆找來一條黑床單代替。

在一九一七年所畫的《座椅上的奧爾嘉》（Retrato de Olga en un sillón）中，畫中的奧爾嘉手持西班牙摺扇，悠閒的坐在繡花布椅上，儼然一位西班牙化的俄國女郎。她神情肅穆，那雙黑色的眼睛中流露出一種不肯妥協的神情；一張平直而小巧的嘴，微微露出一絲笑意，掩蓋了這種堅毅的表情。

一直以來都將畢卡索看成是古典美的破壞者的人們，在看到這幅畫時，不得不佩服畢卡索那種以最富有人情味和最準確的形式來運用這種傳統表現手法的熟練能力。

可能是因為母親很喜歡奧爾嘉，畢卡索將這幅作品獻給了母親，老人珍藏了好多年，直到自己逝世，才託交給女兒繼續保存。

（三）

（三）

迪亞基列夫芭蕾舞團又將要到南美去巡迴演出。在動身那天，奧爾嘉在碼頭與同伴們告別，因為她已經決定和畢卡索一起去巴黎去南美去巡迴演出。在動身那天，奧爾嘉在碼頭與同伴們告別，因為她已經決定和畢卡索一起生活，畢卡索已經決定娶她為妻。

一九一七年的耶誕節，畢卡索畫了一幅北國雪景，作為聖誕禮物送給奧爾嘉。此時，正當新年即將來臨，他很理解奧爾嘉的思鄉之情。這幅風景畫以寫實主義和立體主義相結合的手法，非常形象的描繪出了俄國的冬天：在一個鄉村的土地上，覆蓋著皚皚白雪，天空中群星閃耀。

不久，畢卡索又將他新畫的一幅立體主義的《吉他》（La guitarra）和奧爾嘉的相片寄給遠在法國南部的史坦，信中說他即將和奧爾嘉結婚。

一九一八年七月十二日，三十七歲的畢卡索迎來了他的第一次婚姻。他與奧爾嘉在巴黎達魯街的東正教堂裡舉行了俄國式的婚禮。詩人戈科多、阿波利奈爾（Guillaume Apollinaire）、馬克斯·雅各布等人參加了他們的婚禮。

婚禮結束後，畢卡索與奧爾嘉便乘坐南方的快車去往風景優美的比亞麗茲，在拉米墨色雷鎮的一座別墅中歡度蜜月。

這個地方距離西班牙只有三十二公里，由畢卡索這一時期的畫作來判斷，這時他過得相當快樂。

在這一階段，畢卡索的一些作品是相當引人注目的，不只因為作品本身的性質，更因為這表

示畢卡索又超脫到另一種表現形式，在其中的一幅作品中，至少畫有一兩個人，而沙灘上面的女輕女子都是用線條畫出來的輪廓，有一種線形的單純之美。而沙灘上還散落一些引人注目的石塊，它們則成為超寫實主義畫家們頻繁使用的材料。

蜜月歸來後，畢卡索和奧爾嘉搬進了一座豪華的雙層公寓，地處巴黎上流社會的第八區。隨著居住環境的改變，畢卡索的生活方式也發生了轉變。他更多的時間是身著筆挺的西裝，如紳士一般拿著一根手杖，舉止文雅的出入於巴黎的社交界，不久就成了上流社會的明星。

而奧爾嘉更是熱衷於此，她將全部的熱情和精力都用於社交之中，家裡也被布置得精美豪華，擺放著許多樣式美觀的沙發用來招待客人。

另外，她每天還要練習芭蕾舞以保持身材，一有時間就去訂做晚會穿的禮服，購買無數的漂亮帽子。然後挽著她的名人丈夫，接受眾人的注目禮。她覺得自己很幸福，這樣的生活也是她想要的。

一九一八年秋，保爾·居諾姆為畢卡索與馬諦斯舉行了一次聯合畫展。但是，立體主義的信徒們對畢卡索這一時期的新作中所運用的古典手法感到不滿，他們叫囂要把「只會抄襲」的畢卡索開除出立體派。

面對蜂擁而至的責難，畢卡索絲毫不在意，他幽默的說：

「抄襲別人是必要的，抄襲自己是可恥的。」

轉過身來，他又對著戈科多哈哈大笑說：

152

（三）

「我終於把他們給甩開了。」

阿波利奈爾在畫展目錄上所寫的序言，顯示出了這位詩人對畢卡索的深刻理解：他改變了方向，看上去好像回到了原來的道路上，這是一次更高層次的回歸，是以更堅定的步伐向前邁進。他總是越來越偉大，總是透過研究未曾探察過的人性，或者與以往進行檢驗比較來豐富自己。

在畢卡索一生偉大的藝術實踐中，他曾經受到過難以計數的困挫、責難、辱罵，但是畢卡索都義無反顧的挺過來了。除了他天才的靈感和頑強的意志支撐之外，還在於他總是有幾個為數不多的知音。這些人在那個時代所表現出來的卓越才華與優秀品質，給了畢卡索無比的信心。其中，阿波利奈爾就是最主要的代表之一。

不過，此時發生了一件讓畢卡索感到擔憂又難過的事情，那就是他的朋友阿波利奈爾染上了戰後像瘟疫一樣席捲歐洲的西班牙流行性感冒，病得很嚴重。畢卡索痛恨疾病，而且這種感冒又極易傳染，但是他和奧爾嘉還是在十一月九日這天晚上出現在阿波利奈爾的床邊。

不幸的是，阿波利奈爾很快就死去了。一個年僅三十九歲的人，居然沒有撐過一場小小的感冒，這讓畢卡索感到很震驚。

回到家後，畢卡索站到鏡子面前，他整個人都愣住了，因為他彷彿看到了死亡出現在他的臉上。從小，畢卡索就畫自己的臉，到現在已經形成了一個可觀的系列。可是從這一天——阿波利

畢卡索的繆斯

從現實主義到立體派，與情愛糾纏的藝術生命

奈爾死的這一天開始，他就再也沒有畫過一幅自畫像。

阿波利奈爾去世時，畢卡索正好三十七歲，這個年齡也正是拉斐爾（Raffaello Sanzio da Urbino）、梵谷去世的年齡。如果畢卡索也在這個時候死去的話，他身為創新者的聲譽仍然會很高的，但是英雄歲月的本身已經故去了。

因此，從這時開始，畢卡索就一再改變自己的繪畫、素描和雕像，不過這些都只是他個人的一些變革而已，因為他不可能再去打破那些早已被他摧毀的傳統了。

此時，畢卡索的藝術創新出現了巨大的進展，一種將人體擴展為巨大比例的獨特作風。這些作品都應該併入他的新古典時期，但是目前他還是繼續從事立體主義的創作。

154

（四）

在第一次世界大戰結束後，俄國芭蕾舞團又回到了歐洲。一九一九年夏初，迪亞基列夫再次邀請畢卡索前往倫敦，為他的舞劇《三角帽》設計布景和服裝。

這也意味著，畢卡索摸索新方向的畫作又要被打斷了，不過畢卡索還是答應下來，並很快投入到工作當中。

七月二十二日，《三角帽》在阿伯拉罕劇場首演。這一次，畢卡索設計的布景輪廓簡單，色彩樸實，布滿了星斗的淡藍色天空襯托下的粉紅色和黃褐色的大拱門，沒有立體主義的深奧，卻充溢著西班牙夜晚的熱情和激動，觀眾欣賞起來毫不費力。

他的布幕受到了全場的喝彩，整出芭蕾劇進行得也極為順利，觀眾們既鼓掌又高呼。《三角帽》的這次演出大獲成功。人們也送給了畢卡索一個有趣的稱號——「魔術師畢卡索」。而這一結果，也讓畢卡索接觸到了一大群富有而喜歡舉行宴會的人，他自己對宴會的興趣也日漸增高。

在一九一九年到一九二〇年期間，畢卡索便盤算著另一出芭蕾舞劇《丑角》。這是個純粹由十八世紀的喜劇部分結合，而最終能夠讓人滿意的整體表演出來的劇作，很合畢卡索的胃口。

一九二〇年五月十五日，這出在巴黎首演的芭蕾舞劇又獲得了成功。迪亞基列夫說，這是極少數由幾個部分結合，而最終能夠讓人滿意的整體表演之一，並且稱之為「畢卡索的奇蹟」。

人們對這出芭蕾舞劇的讚美，有許多都落在了畢卡索的身上，他也因此而成為巴黎最為引人

畢卡索的繆斯

從現實主義到立體派，與情愛糾纏的藝術生命

注目的人物之一：他頻繁的出現在各種雞尾酒會上，參加每一場首演典禮，在奧爾嘉的陪伴下不斷赴宴……。

一九二〇年夏天到來的時候，畢卡索那過人的精力也被他的工作、雞尾酒會和各種晚宴磨得差不多了。無論是富翁還是一個窮畫家，畢卡索的本質都是一個藝術家。他不會迷失在紙醉金迷之中，因此，他開始懷念起地中海的日子，於是與奧爾嘉南下度假。

六月的時候，奧爾嘉懷孕了。當情況越來越明顯時，畢卡索對「母性」的題材又產生了興趣。以前，畢卡索也曾經畫過許多深刻的母與子題材的作品，常常都是一些年輕而脆弱的女人，美麗而出奇的優雅，但是大部分的畫作都是對社會的批判。

然而，現在這種批判已經逐漸消失了，因為現在他的思想已經上升到了另一個層面。所以，現在他說畫出來的女人都有巨大的形體，而且不太年輕，並有著粗硬的大手和大腳，就像神一般超然獨立。

這年的秋天，畢卡索帶著奧爾嘉回到了巴黎，並開始從事另一芭蕾舞劇的設計。這部舞劇是由法雅作曲，有著傳統安達盧西亞歌曲和舞蹈的《佛朗明哥》。畢卡索的布景和服裝設計與法雅的音樂一樣傳統：整個成員都極富娛樂性，並不企圖達到什麼高水準。

演出之後，遭到了觀眾一些惡劣的責罵，不過畢卡索根本無心理會，因為就在首演的前幾個禮拜，也就是在一九二一年二月四日，他可愛的兒子保羅（Paulo Joseph Picasso）降生了。

畢卡索對自己的這個「複製品」十分感興趣，每天都要給小保羅畫素描，而且沒有一張是完

156

（四）

全相同的，可見他是詳細的記錄了兒子的生長變化過程。

與此同時，一整個系列的龐大、神聖的母性作品也開始出現。

第十三章 超現實主義的出現

無論我在失意或是高興的時候，我總是按照自己的愛好來安排一切。一位畫家愛好金髮女郎，由於她們和一盤水果不相協調，硬是不把她們畫進他的圖畫，那該多彆扭啊！我只把我所愛的東西畫進我的圖畫。

——畢卡索

第十三章 超現實主義的出現

（一）

（一）

兒子誕生以後，畢卡索在很長一段時間都將精力放在家庭中。由於孩子還小，這年夏天他們也沒有外出度假，而是到離巴黎不到六十四公里的一個地方度過了這個夏季。

那個地方相當大，足可以讓畢卡索遠離嬰兒的哭鬧。不過，這段時間他都是耐著性子待在家裡，一遍又一遍的畫著這幢別墅的內部，用一枝特別細的鉛筆，帶著一種溫和的嘲諷，畫下房間中每一個微不足道的細節。

在這段時間裡，給予畢卡索大量創作靈感的，就是那個迷人的小天使。畢卡索已經四十歲了，他懷著強烈的好奇心觀察著他的兒子，初次體驗了做父親的快樂。因此，他畫了大量的母親與嬰兒的素描，表達了做父親的驕傲，也記錄了愛子出生後的成長變化。而且，每幅畫作上都題上了日期，有些就連作畫的具體時間都記上。這一幅幅作品，就像是一篇篇日記一樣，詳細的記錄了小保羅的成長足跡。

也正因為有了孩子這個催化劑，畢卡索在這一階段畫了大量以妻子和兒子為模特兒的作品，這就是著名的《母與子》（Madre e hijo）系列畫作。

母與子的主題自從藍色時期以後，此時再一次成為畢卡索藝術舞台上的主角。在這些畫面上，前幾個月的新古典主義人物和身體巨大的女子，都流露出一種新的、滿足的深情，隱匿了他青年時代表達母性作品時的那種傷感。畫面上雕塑一般的簡練手法，使得人物具有一種平凡而宏

159

畢卡索的繆斯

從現實主義到立體派，與情愛糾纏的藝術生命

偉的感覺。

一九二三年，畢卡索又在巴黎郊外的楓丹白露買了一座別墅。這裡靠近大海，是個著名的療養聖地，畢卡索帶著妻子和兒子來到這裡居住。

一家人常常到海邊遊玩，躺在柔軟的沙灘上，看著蔚藍色的天空以及海灘上嬉戲奔跑的人們……。

洶湧澎湃的大海給畢卡索帶來了如潮一般的創作靈感，他也揮筆創作出了《在海灘上奔跑的女人》（Dos mujeres corriendo por la playa）、《海邊人家》（Familia a orillas del mar）、《噴泉》（Funte）、《吹笛人》（O gaitero）等作品。畫中的人物巨大、豐滿，充滿了旺盛的生命力。

在這些畫作當中，顯露出了古羅馬雕刻的痕跡，也充滿了古典主義的風格。

做了母親的奧爾嘉將自己的全部精力和關愛都放在了小保羅的身上，雖然家中請了保姆、僕人，但是作為母親，她時刻惦記著孩子，這在一定程度上也就忽略了畢卡索的情感需求。

畢卡索本來就是個感情奔放的人，自己又像個大孩子一樣，時刻都需要人關心、照料，而奧爾嘉卻沒有注意到這一點。而且，隨著孩子的降生，奧爾嘉的地位也日益鞏固，她開始討厭畢卡索那些不修邊幅的朋友，因此，她就千方百計的阻止畢卡索與過去的那些朋友來往，有時甚至達到一種歇斯底里的地步。

畢卡索對奧爾嘉的蠻橫感到十分苦惱和不安，漸漸的，他與奧爾嘉的感情也出現了裂痕。就這樣，充滿柔情的《母與子》系列畫作就這樣結束了。

第十三章 超現實主義的出現

（一）

與此同時，畢卡索還畫了兩幅非常相似的大幅作品，通常被認為是綜合立體主義的歸納與最高成就代表。這兩幅作品都叫《三個樂師》（Tres músicos），都是畫著三個樂師面具在一張桌子後面坐成一排。其中的一幅比較昏暗，一個小丑還吹著管樂器，另一個小丑則彈奏著吉他，一個僧侶拿著樂譜，還有一隻狗躺在桌子下面。

另一幅畫裡面，兩個小丑交換了位置，原來彈吉他的那個小丑現在拉著小提琴，僧侶則拿著一個手風琴，狗不見了。

兩幅作品都遵守著嚴格的立體派教條，空間由平的、大致是直線所構成的一些畫面組成，所有色彩也比較鮮明。如果不是用了許多藍色的話，應該是比較歡快的。

這兩幅作品中，有智慧，有快樂，也有黑暗與恐懼，反映了畢卡索此時生活中的矛盾──做父親的快樂，看著兒子成長的驕傲；對奧爾嘉愚昧和誘惑的痛苦，他是被硬塞入這個虛擬的世界的。

這兩幅《三個樂師》是畢卡索一九二一年的最重要立體派作品。有人認為，它是介於以往的成就和其後畢卡索新古典人物畫之間的分界線。

（二）

一九二三年的夏天，畢卡索結識了一位名叫布勒東（André Breton）的人。他當時二十七歲，是個正等待出世的猛獅一般的人物，一個聲譽極佳的詩人，並且是個達達主義者。

達達主義厭惡已經建立的制度，希望可以毀滅這種制度；在藝術方面，他們拋棄一切已經存在的觀念，用不合理來代替合理，將思考和表現完全分開。

畢卡索生性好奇，對達達主義的各種活動也充滿興趣。沒多久，達達主義者就發現，他們想要用來摧毀一切心智產物的武器原來還是心智本身，這讓他們驚慌失措。於是，他們開始互相爭吵、指責，並且感情激動的咒罵自己的前輩同道。

這是一九二二年的事了，但是從它的灰燼中卻升起了更為引人注目、更具有積極意義的超現實主義，這個運動在一九二四年的宣言就是布勒東所寫的。

畢卡索對超現實主義充滿了興趣，而超現實主義也聲稱畢卡索是他們的先知。他們把《亞維農的少女》翻印在《超現實主義》的雜誌上，並指出《穿襯衫的女人》也是他們的哲學先驅。

到一九二四年的夏季，畢卡索的作品中除了高瘦、美麗的優雅女人、以及或坐或立、披著長袍的人物畫像之外，那些古代的世界、樂器、牧神、半人獸等，都不再出現在他的畫室裡了。事實上，這一年也是他新古典時期的結束。

一九二五年春，畢卡索的《三個舞蹈者》（Las tres bailarinas）誕生了。這也是畢卡索對

人體狂暴肢解的開始，紙片人一般的造型，炫目刺眼的色彩和令人錯愕的動作，是畫中人物的一致特點。

在畫中，左邊的女人頭向後仰；中間的女人則高舉雙臂，如同一個十字架；右邊的人物則像一個男人陰暗的側影，像釘子一般的手正拉著他對面女人的手。

這三個舞蹈者就像受刑一般，面孔扭曲，被慾火或瘋狂折磨的畸形身軀、肆無忌憚的跳躍著，表現出一種不可名狀、撕心裂肺的暴力。令人恐怖的面容、像動物鬃毛一般的頭髮、鐵釘狀的指頭——這一切都讓這幅畫充滿了世界末日般的夢魘。

畢卡索似乎想用這種結構上混亂不堪、表情神魂顛倒的人物，來表達他內心世界的憤怒，超現實主義的主張也誘發他放手表現自己潛意識中的東西。這也拉開了畢卡索藝術上的一個新時代的序幕，超現實的「怪物」將成為他藝術舞台之上的另一個重要部分。

在家庭當中，畢卡索與奧爾嘉的矛盾也日漸加深，甚至已經到了一種尖銳的對立程度。他們相互成了對方的地獄，以至奧爾嘉稍有不順心就對著畢卡索大叫一通。她甚至會衝入他的畫室，打斷他正在進行的創作。如果畢卡索奪門而出，她會不顧自己的教養而追出去尖聲叫罵。

這一切都讓畢卡索覺得自己生活在地獄當中，逼得他發瘋，最後表現在作品當中，便是暴力的爆發。

一九二六年，畢卡索創作了《吉他》（Guitarra）這幅畫，便是他內心暴力的顯現。這幅畫是他用破布、琴弦、油漆和裱糊紙創作而成的，還有一七顆釘子，釘子惡毒的刺穿畫布，釘尖直

163

畢卡索的繆斯

從現實主義到立體派，與情愛糾纏的藝術生命

指觀眾。他甚至還想在畫布上黏刮鬍的刀片，誰碰上它都會鮮血直流。

沒有裝飾性的曲線來緩和殘酷的衝力，也沒有色彩的美，這幅畫表現出一種挑戰性的和強有力的憤怒，活像畢卡索罵出來之後才能寬慰的一段咒語一般。

畢卡索曾經說過，他的作品就是他的日記。因此在這個時候，他畫中開始出現的怪物必然具有一定的現實意義。

後來據了解奧爾嘉的人說，奧爾嘉患有慢性精神病，但是無法得知是什麼原因導致她的精神情況出現惡化。

當然，奧爾嘉也並非是畢卡索這股暴力的唯一來源，另一個誘因就是超現實主義對他的影響。

164

（三）

短暫的幸福過去了，奧爾嘉在畢卡索心中的形象已經不再優雅，相反，她已經變得更加接近於一種超現實的變形。畢卡索將她畫到畫中後，她就變成了軀體堅硬、有著鋒利爪牙的食肉魔鬼。

此時，在許多以奧爾嘉為模特兒的畫作中，畢卡索生動的反映出了自己那份已經發生變化的感情。

一九二七年一月，畢卡索又創作了一幅《睡在搖椅上的女人》。畫中是一個怪誕扭曲的人形，豬鼻狀的臉孔向後仰，滿是牙齒的嘴巴張得極大，可能正在打鼾。而這個女人的身軀彷彿是一個帶有殘酷死亡陷阱的變形蟲，整個輪廓都是一圈強硬的線條，就像是由染過色的玻璃切片連接起來的一樣。

一九二七年的夏天，畢卡索外出度假期間，又畫了幾幅怪物女人畫像，包括一幅懷有驚人惡意的《坐著的女人》（Mujer sentada）。這幅畫中的女人身體結實、待板，又富有侵略性，看起來像用一堆石頭湊成的、危如累卵的無血無肉的巨人。

這年夏天，畢卡索還開始計畫著做一些紀念雕像，這將是一些巨大的構築藝術。他畫了很多草圖，上面的大型人物看起來似乎是用骨頭做成的。有人說，這時畢卡索的繪畫已經進入「骨骼期」。不過在秋天回到巴黎後，他並沒有著手去實行這一計畫。

165

不過，雕像的感覺已經深入到畢卡索的思想當中。一九二九年夏天接近的時候，「怪物」與「骨骼」人形終於合二為一，形成了畢卡索最駭人也最動人的畫作之一——《坐在海濱的女人》（en la playa）。

畫中的女人身體看起來就像是用光滑的白木做成的一樣，而脊椎骨的關節又歷歷可見。她側著坐在沙灘上，手連在一根彎曲的膝蓋上，一隻緊張的手臂與地平線平行，起皺的手肘是唯一證明她有血有肉的暗示。

她沒有真正的軀體，胸部也是一個單一的斜面，朝著海洋的方向突出，而腹部卻並不存在。

在頭部，她的鼻子呈尖銳的三角形，眼睛就像兩隻無色的昆蟲的眼睛，臉的大部分都被顎部占據著，而顎部又是向兩旁移動的，像昆蟲一樣，令人一下子就聯想到那些可怕的獵食者——螳螂。

她背對著純淨的海洋與天空，以一種奇怪而恐怖的優雅的姿勢端坐著。她看起來並不邪惡，只是天性饕餮無厭。

這幅畫看起來既平靜又極端猛烈：說到平靜，是因為那些陽光照耀的有色平面；說到猛烈，則是因為那潛藏在裡面的威脅。

作為一個畫家，畢卡索一定很滿意自己的這幅畫作；而身為一個男人，他也一定看到了那個正大大的張著的下顎。不知道畢卡索是不是要表達這樣一個主題：在婚姻中，該是他逃跑的時候了！

第十四章 破裂的婚姻

（三）

第十四章 破裂的婚姻

要說怎麼做才能獲得一些自由，那就只能釋放自己內心的一些東西了。即使這樣也不能持久。

——畢卡索

第十四章 破裂的婚姻

（一）

家庭的紛爭困擾著畢卡索，家給他帶來的不再是溫馨和快樂，而是不斷的爭吵和苦惱。畢卡索想與奧爾嘉離婚，但是離婚就意味著他要失去一半的財產，包括他創作的那些作品，那是畢卡索絕對無法忍受的。

離婚不成，畢卡索只能逃避現實，離開奧爾嘉。在這種煩躁的心情之下，他創作了《朵拉與米諾陶》（Dora y Minotaur）。

米諾陶是個半人半牛的怪物，取材於希臘神話。在古代的寓言當中，米諾陶是生活在地下迷宮裡的吃人怪獸。

畫中的米諾陶正在逃命，它巨大的腦袋與腿混在一起，難以分辨。這個形象正是當時畢卡索生活的現實寫照⋯為了逃避奧爾嘉，排遣自己的痛苦，畢卡索選擇了逃避，但是他的內心又十分痛苦。

一九三〇年，畢卡索又創作了《耶穌受難像》。這幅畫不是旁觀者看到的景象，而是被釘在十字架上的耶穌看到的景象，人們沒有同情與憐憫，甚至連聖母瑪利亞也是怒氣沖沖，一臉的凶相。

與奧爾嘉的日漸疏遠，使畢卡索的心情十分沉重。他在許多活動中都不止一次的表露出，他總是在尋求辦法獨立自己。

畢卡索的繆斯

從現實主義到立體派，與情愛糾纏的藝術生命

儘管畢卡索有時發現自己沒有往常的那種想要創作的迫切願望，但是他也從未中斷過畫畫，只是比平常少了一些。這可以認為是畢卡索在婚後幾年遭遇感情打擊的一種跡象，不過，工作就是他的生命。像以往一樣，每到危險的關頭，他的機智都能讓他發現新的表達方法。

這一時期，佛洛伊德的潛意識理論正在歐洲盛行，並對文學、電影、美術等各個領域產生了極大的影響，進而形成了各種新的藝術流派和形式。一些藝術家受佛洛伊德的影響，主張藝術家應該藉助存在於人的意識之外的潛意識衝動來進行創作。

佛洛伊德的潛意識大受畢卡索的讚賞，他很快就將佛洛伊德的潛意識理論運用到繪畫的創作之中，創作了一些極具夢幻色彩的作品，如《接吻》(El beso)、《躺著的浴女》(Mujer tumbada)、《畫家與他的模特兒》(El artista y su modelo)、《划船的少女》(Chica con un barco) 等等。

這些超現實主義作品都充滿了瘋狂的幻想，人物也極度扭曲，反映了畢卡索當時憤怒、痛苦和絕望的心情。

在藝術創作上，畢卡索從來都是不拘一格的。一九三〇年，他接受了富拉爾的邀請，為巴爾扎克的《無名的傑作》設計插圖。

這篇作品講述的是一位畫家費了多年的工夫創作了一幅傑作，畫中是一位美麗的少女。畫家將自己的這幅畫深深藏起來，因為他已經深深的迷上了他所創造的少女。

《無名的傑作》讓畢卡索極為震驚，因為在和奧爾嘉的感情破裂後，畢卡索也正被一位美貌的

第十四章 破裂的婚姻

（一）

少女所吸引。他現在的情形與巴爾扎克作品中的人物是多麼相像啊！

畢卡索此時所迷戀的少女名叫瑪麗—德雷莎‧華特（Marie-Thérèse Walter），兩個人相識於一九二七年一月。瑪麗也不懂藝術，她熱愛體育運動。但是她的青春和力量給畢卡索的生活注入了一股新的活力。

在與瑪麗交往期間，畢卡索為她創作了許多肖像畫，而且這一階段所創作的作品形象也都是平靜、完整而健康的，如一九三二年所創作的《夢》（El sueño）、《沉睡的女子》（Joven durmiendo）、《照鏡子的女子》（La chica frente a un Espejo）等等，這些睡眠中的形象都表現為安全、寧靜得沒有任何稜角的狀態。可能從這個時候開始，畢卡索在不幸婚姻中所造成的壞情緒才逐漸好轉起來。

畢卡索的繆斯

從現實主義到立體派，與情愛糾纏的藝術生命

（一）

一九三二年，是畢卡索在畫室之外最忙的一年。除了繪畫之外，他還用財產中的一部分買下了一座古宅。這是一座十七世紀或十八世紀的建築，距離巴黎約有六十四公里遠。

與當時的許多古宅相比，這座古宅可能沒什麼特別之處，但是它卻有許多附屬性的建築，如馬廄、空房和馬車房等，足以作為雕刻家的工作間之用，能夠容納下畢卡索隨時會創作出來的巨大雕像。

此外，畢卡索還在為即將在這年夏天在巴黎舉行的個人作品回顧展覽精心的準備著。為了這次畫展，畢卡索投入了很多精力，因為這一次畫展比以往的任何一次都重要，是對他現有成就的一次真實而具有代表性的展出。

到目前為止，巴黎人們所看到的畢卡索都是零碎的。此時的畢卡索已經五十歲了，聲名大多都出自人們的傳聞，而不是基於一個穩固的、廣泛的賞識。

為此，他很希望能夠透過一次真實的畫展讓大眾真正認識自己，認可自己的作品，讓人們知道自己並不是徒有虛名。

一九三二年六月十五日至七月三十日，畢卡索的個人畫展在巴黎展開。畢卡索從自己的收藏當中搜集了兩百多件作品，包括了藍色時期、玫瑰時期、立體主義、綜合立體主義、新古典主義等風格的作品，還包括一些怪物、《耶穌受難像》以及最近的一些生活紀錄等。

第十四章 破裂的婚姻

（二）

在展覽開始前，他還親自到現場去監督懸掛它們，並將雕刻的作品都安置在適當的燈光之下。

這次展覽獲得了很大的成功，也奠定了畢卡索成為二十世紀重要畫家之一的地位。

不過，這種龐大的榮譽感帶給畢卡索的快樂也沒有維持多久，不僅因為與奧爾嘉之間的惡劣關係，還因為在一九三三年發生了一件讓他始料不及的事：畢卡索的第一任女友費爾蘭迪‧奧莉維亞出版了她的回憶錄──《畢卡索與他的朋友們》。

事實上，這本書也算不上什麼特別令人不快的書，因為書中並沒有尖刻、義憤之詞，也沒有對畢卡索的貶低和斥責，而是心平氣和的娓娓道來，其中也有不少對畢卡索性格的描述。

但是畢卡索卻難以容忍這種行為，因為他認為自己神聖的隱私遭到了褻瀆。他企圖阻止奧莉維亞這本回憶錄的出版，但是卻無濟於事。

多年後，與畢卡索交往過的另一位女性弗朗索瓦‧吉洛也寫了一本回憶她與畢卡索生活的書，同樣引起了畢卡索強烈的不滿。

透過這些情況可以看出，畢卡索其實在意的並不是別人寫他什麼，而是認為他的生活只能由他自己來詮釋，自己怎麼樣都可以，就是不允許被人來詮釋他的生活。

八月，從度完假回到巴黎後，畢卡索開始畫一些以鬥牛為背景的作品。這些作品可以稱得上是野蠻的圖畫，上面有馬匹、野牛或女性鬥牛士，並常常都是一片混亂的扭動著肢體。這一類畫作一直持續到一九三四年。

（三）

西元一八三四年，瑪麗－德雷莎・華特懷孕了，這讓畢卡索既興奮又心亂如麻。對於奧爾嘉，他必須盡快擺脫。

畢卡索此前沒有任何離婚的經驗，當他聽取了別人的法律忠告之後，他發現自己的情況複雜無比。但是他顧不上這麼多了，只希望能夠盡快解決這個麻煩。

倘若將畢卡索的作品也估算為財產的話，那麼計算起來他的財產數額的確很大。奧爾嘉和她的律師自然希望是這樣的，因此在判決之前，他們便將官方的封條貼在畢卡索畫室的門上，讓畢卡索在案子在結束之前無法碰到自己的作品。

一九三五年七月，奧爾嘉終於與畢卡索直接談判了，離婚大戰也有了分曉：他的畫雖然沒有被奧爾嘉奪走，但是奧爾嘉卻得到了一筆極大的津貼和一處房產，以及保羅的監護權。此後很長一段時間，畢卡索都不願意到他的畫室去，因為那裡的一切都會讓他想到過去，以及曾經憂慮至極的種種過程。

不過，在這期間，也有一件讓畢卡索感到愉快的事，那就是他和瑪麗的女兒出世了。他給這個女兒取名為瑪莉亞（María de la Concepción Picasso），愛稱瑪雅。

畢卡索十分喜愛這個女兒，並給她畫了大量的畫像，就像以前喜歡為兒子保羅畫像一樣。瑪雅一出生，就與畢卡索長得十分神似，一雙烏黑的眼睛炯炯有神，總是喜歡抱著一個大布娃娃。

這一切都進入了畢卡索的畫中。

女兒的到來，也讓畢卡索的心情變得漸漸愉快起來，以至於他對瑪麗的熱情也迅速升溫。這段時間裡，他創作了大量美化瑪麗的抒情一般的肖像畫，畫中的瑪麗頭戴一個美麗的花環。這些畫作的古典味很濃，儘管它們有一些溫和的立體主義變形。從中也可以推測，畢卡索又一次從他的創作對象那裡獲得了快樂。

一九三六年的春天，巴塞隆納舉行了畢卡索在西班牙的第一屆大型作品展覽，並先後又在西班牙的三個城市展出，受到了年輕一代的追捧。

在巴黎，畢卡索的聲譽也因為舉行了三個近作展而又再次鞏固。前來參觀畫展的觀眾們，在畢卡索的畫前都都驚羨不已，深深的折服於這些畫作的力量之下。

大約也就在這個時候，法國政府第一次派代表來挑選畢卡索的作品。後來，畢卡索對一位畫商朋友講述了代表們的來訪：

他們來了四個人，我給他們看我的一些油畫，我認為最好的油畫，但是他們要的卻是藍色時期的畫。我們還含糊的約定了一次我根本不願意赴的約會。

在一九三〇年到第二次世界大戰爆發的一九三九年期間，在諸多國家舉行的大型畢卡索作品展覽會就有五十次之多。這也讓畢卡索的聲譽不僅在法國和西班牙，而且在美國、瑞士和英國等國家，也都是有增無減。

175

第十五章 《格爾尼卡》

我從不尋找，我只是發現。

——畢卡索

第十五章 《格爾尼卡》

（一）

（一）

畢卡索雖然平時定居在巴黎，但是他一直也沒有加入法國國籍，而是始終以一個西班牙人自居，並且時刻關心著西班牙的命運。

一九三一年，西班牙人民在民主革命中推翻了君主制度，建立了共和國。

一九三六年，人民陣營在西班牙國會選舉中獲勝，成立了以左翼共和黨人為首的共和國政府。

這個消息傳到巴黎後，畢卡索與所有西班牙人一樣，都為共和國的成立而歡呼。

然而，自從一九三三年希特勒掌權後，歐洲各國的法西斯分子便一直蠢蠢欲動，戰爭的陰雲也籠罩在整個歐洲的上空。

在這期間，畢卡索創作了大量的富有戰鬥意識的作品。比如在一組描繪西班牙鬥牛的畫中，狂暴的公牛吞噬著馬的內臟，女鬥牛士也被公牛挑出了腸子、奄奄一息。公牛則在一旁得意洋洋的看著它的戰利品……。

這裡的公牛就代表著邪惡和暴力，而馬則代表著人民。

一九三六年七月，為了鎮壓人民的反抗，西班牙法西斯分子佛朗哥發動了內戰。在巴黎的西班牙人聽到這個消息後，都極為憤怒，並紛紛到畢卡索的家中，邀請他參加支持西班牙人民的政治對抗。這不僅因為畢卡索是西班牙人，更因為畢卡索有著極高的世界聲譽。

畢卡索的繆斯

從現實主義到立體派，與情愛糾纏的藝術生命

畢卡索雖然一向不願參加政治運動，但是出於對自己祖國的關心，他十分痛恨佛朗哥的行為。所以，這一次他決定挺身而出，成為西班牙共和黨中的一員，用自己的聲譽與畫作支持西牙的共和派。

為了表示對祖國人民的支持，從不接受官方任職的畢卡索欣然接受了西班牙人民政府對他的任命，出任普拉多美術館名譽館長。這是他一生中唯一一次擔任官方職務。

一九三七年初，畢卡索開始創作銅版畫，其中包括九幅明信片大小的圖，原本是計畫將這些版畫分開來賣，以救濟西班牙的難民。然而當作品完成時，這些版畫看起來顯然是一個整體，因此他決定整套出售，另外還加上一首影印的詩稿。這首畢卡索所創作的詩歌寫得又長又激烈，還附上了英、法兩種譯文。

畢卡索還在這套版畫的封面上為其題名為《佛朗哥的夢與謊言》（Sueño y mentira de Franco）。一張接一張的圖片，連貫的敘述了佛朗哥這個狂妄自大的武裝叛亂分子所造成的暴力和災難。

為了表現出這個獨裁者的性格，畢卡索還在這套版畫中創造出了戴著頭巾、看起來十分古怪而令人討厭的形象，暗示著這個人企圖偽裝成為基督教的英雄、西班牙傳統中的救星。這個英雄手裡拿著一面旗子，上面有個蝨子形狀的聖母瑪利亞，而他用斧頭猛砍一尊崇高的古典雕像；他騎在一頭豬的背上，拿槍向太陽射擊；女人們四肢伸直的死在田野中，有的還帶著孩子從著火的房子中逃出來，有的失望地舉起雙手……。

第十五章 《格爾尼卡》

（一）

只有一頭公牛逃脫了這場災難，使勁的用角將這個怪物的腸子撞出來。這頭勇猛的公牛就是畢卡索的化身。畢卡索用一連串的形象完成了這套檄文式的版畫。

畢卡索的繆斯

從現實主義到立體派，與情愛糾纏的藝術生命

（二）

一九三七年四月二十六日，德國法西斯分子為了支持佛朗哥的暴行，出動轟炸機襲擊了西班牙布拉克區的一個美麗而古老的小鎮格爾尼卡（Guernica）。

格爾尼卡小鎮上有七千多居民，他們世代都在這裡生息、繁衍，用智慧和勤勞的雙手將小鎮建設成為一個繁榮、文明的歷史文化城鎮。

遭遇轟炸的這天正是小鎮的集市，而下午四點也是集市最為熱鬧的時候。忽然，一群飛機伴隨著巨大的轟鳴聲，黑壓壓的遮住了晴朗的天空。就在人們感到莫名其妙的時候，一枚枚炸彈如同雨點一般落了下來。

頓時，格爾尼卡小鎮房屋倒塌，人們的哭聲震天，到處都是血肉橫飛。

轟炸機共在這裡狂轟濫炸了三個半小時，造成一千六百多人死亡，八百多人受傷，百分之七十的建築物都被炸毀，景象簡直慘不忍睹！

慘案發生後，舉世震驚，愛好和平的人們無不對這場慘無人道的暴行口誅筆伐，甚至投筆從戎。

消息傳到巴黎後，畢卡索簡直怒髮衝冠。他深深為遇難的同胞感到悲痛，也對製造這起慘案的法西斯分子深惡痛絕。

他立即決定以這起慘案為題材進行創作，畫出格爾尼卡被炸的慘象，以此來表現對法西斯的

第十五章　《格爾尼卡》

（二）

痛恨，喚起更多愛好和平的人們來一起對抗法西斯的暴行。

其實在早些時候，畢卡索就曾接受西班牙共和政府的委託，為巴黎世界博覽會西班牙館創作一幅畫。但是他不喜歡奉命作畫，所以站在畫布前很久也提不起興致來。

而現在，滿腔的怒火讓他無法停筆。畢卡索衝入畫室，幾乎是一氣呵成的畫完了這幅畫。接著，他就開始不分晝夜的修改這幅草圖，總共畫了六十多幅草圖。

六月中旬，經過畢卡索的修改整理，這幅結構宏大的作品宣告完成。

在畫的左邊是一頭木然站立的公牛，象徵著殘暴的士兵；在公牛的旁邊，是一位悲痛欲絕的母親，抱著被炸死的兒子在痛哭。她仰望天空，眼睛裡充滿了怒火。

中央是一匹倒在地上被刺穿了肚子、拚命嘶叫的馬，馬頭頂上一隻代表「夜之眼」的電燈在發光。在馬匹的旁邊，是一名英勇的戰士，他緊握利劍，劍已經折斷，戰士的身體也殘缺不全，但是他的手中仍然緊緊握住戰鬥的武器，表現了西班牙人民絕不會輕易放下武器、發誓與殘暴的敵人決戰到底的英雄氣魄。

畫面的右邊，是兩位驚恐的婦女，一位正高舉雙手，狂叫求助；另一位則在拚命奔跑。在她們的上邊，是手舉油燈、目瞪口待的見證人。

《格爾尼卡》的畫面採取了古典的三角形表現手法，以黑、白和灰三種顏色構成了低沉的色調。畫中沒有飛機、槍炮和炸彈，但是卻將殘酷的戰爭所造成的死亡與恐怖的景象一展無疑。畫面已經超出了對事件本身的表面描述，而轉化為畫家對這一慘狀表現出的一種強烈的痛楚。

同時，畫家還以立體主義的法則，將物象解體、扭曲，從而抓住了悲哀與殘酷、痛苦與恐懼、掙扎與絕望等全部的意義，使畫面產生了強烈的情緒衝擊力。

《格爾尼卡》在巴黎世界博覽會展出後，引起了極大的反響。全巴黎的人都來觀看這幅傑作，評論家們也紛紛發表評論，認為《格爾尼卡》是一份反法西斯的戰鬥檄文」，「是被天才的精神擴大了的義憤與恐怖的呼聲」。

第十五章　《格爾尼卡》

（三）

（三）

《格爾尼卡》在巴黎展出後，又陸續被送到挪威、英國和美國等國家進行巡迴展出。所有看到《格爾尼卡》的人，無不為它震撼人心的力量所感染！

對於這幅畫作，畢卡索也是一反以往從不對自己的作品進行評價和詮釋的習慣，他說：

「繪畫不僅僅是為了裝飾房間，它也可以成為戰鬥的工具，成為反對殘暴和黑暗的手段。」

作為一名世界著名的藝術家，畢卡索也深知自己肩負的重任。在《格爾尼卡》即將展出之前，畢卡索就發表了一篇政治聲明：

「西班牙的戰爭是一場反人民、反自由的戰爭。作為一名藝術家，我的一生就是要向反動勢力和藝術的死敵進行不懈的對抗。」

「從我現在正在創作的、名為《格爾尼卡》的大幅繪畫當中，從一些其他的最新創作之中，都明確的表達了對這一個軍人集團的深惡痛絕——正是他們，將西班牙推向了苦難和死亡的深淵。」

的確，《格爾尼卡》就是畢卡索刺向敵人心臟的一把尖刀，更是一枚重磅炸彈。它在全世界所引起的震動，是任何銳利的武器都無法比擬的。從它產生的那一天開始，它就不僅僅是一幅畫了，而是全世界愛好和平和反對戰爭的人們的正義宣言。

在一九三九年，第二次世界大戰爆發。第二年，法國淪陷，這幅畫無法被運回歐洲，畢卡索只好租給美國紐約現代藝術博物館。但是他表示，當他的祖國西班牙恢復民主政府之後，他就將

183

畢卡索的繆斯

從現實主義到立體派，與情愛糾纏的藝術生命

這幅畫運回西班牙，獻給自己的祖國。

畢卡索去世後，直到一九八一年九月十日，經過西班牙政府的多方努力，才終於將當時估價四千萬美元的《格爾尼卡》按照畢卡索的遺願運回了西班牙，精心收藏在他曾經擔任過名譽館長的普拉多美術館中。

同年的十月二十五日，在畢卡索百年誕辰之際，這幅畫正式對外展出。

遺憾的是，畢卡索最終也沒能夠親眼目睹西班牙人民為了歡慶《格爾尼卡》的勝利歸來而興高采烈、載歌載舞的熱烈場面。

第十六章 戰亂的歲月

（三）

第十六章 戰亂的歲月

我們總是處於善惡是非的交織中，不管怎麼樣，善惡是非本身之間互相脫不了關係。

——畢卡索

（一）

（一）

一九三九年一月三十日，畢卡索的母親去世了，這讓他十分悲痛。

但是，壞消息可不止這一個。三月二十八日，傳來馬德里淪陷的消息，佛朗哥政權打敗了共和政府的軍隊，統治了整個的西班牙。由於西班牙的局勢十分混亂，畢卡索沒有能夠參加母親的葬禮。

西班牙淪陷後，五十多萬難民湧入法國，其中也包括畢卡索的兩個外甥。他聞訊後，馬上派人把他們從難民營接回家。從兩個外甥的口中，畢卡索聽到了法西斯分子令人髮指的殘暴行為。

隨後，畢卡索便與各種慈善機構一起為難民籌集善款，並與其他畫家一道組織義賣活動，將賣畫所得的錢財全部捐給難民。

看到自己的同胞因為戰爭而受苦受難，畢卡索十分難過，也更加痛恨佛朗哥政權。他曾經說過：

「只要佛朗哥不下台，我就絕不回西班牙！」

畢卡索說到做到，此後再也沒有回過祖國。

一九四〇年，法國巴黎被德軍占領，畢卡索被迫搬到法國的一個海濱城市穆然（Mougins）居住。

美國大使館向畢卡索和馬諦斯發出了邀請，讓他們到美國去避難，兩人都拒絕了。馬諦斯宣

畢卡索的繆斯

從現實主義到立體派，與情愛糾纏的藝術生命

布，他是法國人，他將於法蘭西共存亡。

正如他所說的那樣，馬諦斯積極投身於反對法西斯的戰爭當中。這位在世人眼中生活在安樂椅裡的藝術家，用事實證明他是一個有勇氣的英雄。

法國雖然不是畢卡索的祖國，但是他的一切都在法國，因此他也同樣憎恨法西斯分子。他是個和平主義者，哪裡也不想去，他不能離開他的家、他的畫室、他的咖啡壺和各種生活習慣。

畢卡索在巴黎與穆然之間焦慮不安的奔波往返著，他不是擔心他的房子，而是擔心那些留在巴黎各個畫室中的畫作和雕塑。

有一天，畢卡索剛剛到穆然，就接到了家裡老管家打來的電話，說他那裡的別墅已經被德軍徵用了。

得到這個壞消息的畢卡索急得像熱鍋上的螞蟻，對他的那些油畫和雕塑作品擔心不已。他害怕德國軍人一不高興就把它們全部燒了。

於是，畢卡索就想了個辦法，每次聽說德軍出去訓練時，他就不顧危險，偷偷跑回家中，取出一些繪畫和雕塑藏在別處。

就這樣，畢卡索的大部分作品都被搶救出來了，還是損失了一些。其中一件精美的中世紀基督像被德國人當蠟燭燒掉了，畢卡索知道後，十分憤慨。

就在畢卡索全力搶救他的作品時，敦克爾克海灘上的八十萬英國人和法國人正在撤退，成功的逃出了希特勒的魔爪。畢卡索聞聽這個消息後，感到非常驕傲。

第十六章 戰亂的歲月

（一）

六月，穆然也被德軍占領了，畢卡索被迫留在了這裡。在這期間，他創作了一幅最野蠻、最有力、最具有報復性的作品——《梳頭髮的裸女朵拉》。

畫中描繪了一個長著角、沒有翅膀的類鳥怪人，正在愉快的打扮自己。雖然畫中沒有直接表現戰爭，卻充滿了對戰爭造成的黑暗和破壞的憤怒。

在一九三九年到一九四〇年的戰爭期間，畢卡索的作品中出現了大量線條粗獷、造型醜陋、狂暴、怪異的畫稿，而這些作品都是作者內心世界的真實反映。

189

(二)

由於畢卡索的畫作和言行,使他成了德國法西斯最為痛恨和害怕的藝術家。於是德國人下令,不允許出售和展覽畢卡索的作品。

戰爭期間,物質本來就匱乏,又不能出售作品,畢卡索的收入自然也是急劇下降。

很快,第一個寒冷的冬天就到來了,畢卡索在自己簡陋的畫室裡放了一個芬蘭大火爐。但是爐子的耗煤量太大了,嗓音也很厲害,而且煤的價格又貴,畢卡索取暖用的煤很快就燒完了,只能每天忍受著刺骨的寒冷。

由於畢卡索的名望和影響,德國人不敢拿他怎樣,並且平時對他也還算客氣。見畢卡索畫室裡的煤用完了,還額外配發一點取暖用煤給他。

但是,畢卡索斷然拒絕了,他宣稱:

「一個西班牙人是不怕冷的!」

幾天後,幾個納粹軍官到畢卡索的住處例行檢查。一進門,其中的一個軍官就看到了放在桌上的《格爾尼卡》的照片。

「這是你的傑作?」軍官問畢卡索。

「不,」畢卡索看著他說,「這是你們的傑作。」

德國軍官聽完,訕訕的走了。

190

第十六章 戰亂的歲月

（二）

為了抗議德國法西斯的野蠻入侵，畢卡索還將《格爾尼卡》的照片分發給遇到的德國士兵，並對他們說：

「拿去吧，這是紀念品。」

德國法西斯分子雖然對畢卡索恨之入骨，但是又不敢對他下毒手，於是，他們想採取籠絡的手段，企圖收買畢卡索和那些正義的藝術家們。但是畢卡索卻從來不吃這一套，表現出了一個痛恨戰爭、愛好和平的藝術家的英雄氣概。

到了一九四二年，法國地下抵抗勢力日益活躍，畢卡索身邊的不少朋友都加入了法國共產黨領導的抵抗團隊。最讓畢卡索難過的是，每天都有人從他的身邊失蹤，這都是那些德國的蓋世太保做的。

納粹的統治日漸恐怖，畢卡索恨得直咬牙。但是法國共產黨領導的團隊也讓他感受到了人們的力量。在感情上，畢卡索對法國共產黨也越來越有好感了。

在這期間，畢卡索很少上街，就連經常泡咖啡館的習慣都沒有了。因為一出門就會看到納粹的旗幟，還有冷冰冰的納粹巡邏隊，這些讓他感到心煩意亂。幸虧他的管家聰明、能做，幫他處理了不少事務。

畢卡索將自己所有的苦悶都傾瀉在畫布上面，雖然這時他的畫還不能與觀眾見面。

他曾經說：

「我沒有畫戰爭，因為我不是攝影家，用不著記錄下一切，但是毫無疑問，我的畫中是有

191

戰爭的。」

　　畢卡索的作品中的確有戰爭，那是他內心深處的激烈交戰，是他個人和統治這個世界的邪惡勢力之間的交戰。甚至直到現實中的戰爭結束，他內心的戰爭都沒有停止。

（三）

德軍對巴黎的占領，使得巴黎時刻都籠罩在一種陰森、恐怖、壓抑的氣氛之中。街道上自由行走的人也少了，每天都是不停息的盤查、搜捕、屠殺……。

但是，巴黎人民並沒有被這些暴行所嚇倒，相反，無論是藝術家還是農民，無論是老人還是孩子，每個熱愛和平和正義的人們，都在以自己的力量與法西斯進行著對抗。

畢卡索有一位鄰居，米歇爾爺爺和他十二歲的小孫子盧森。戰爭剛一開始，盧森的父母就參加了發法西斯遊擊隊，到前線打仗去了。

小盧森養了一大群鴿子。每天，盧森都會站在屋頂上，用一根繫著白色布條的竹竿馴鴿。成群的鴿子都隨著竹竿的指揮漫天飛舞，十分美麗壯觀。

畢卡索從小就喜歡鴿子，所以也經常和盧森一起馴鴿。閒暇時，他還會教盧森畫畫，兩個人的關係非常好。

在德軍進入巴黎後，懂事的小盧森就將白色的布條換成了紅色，因為他害怕白色的布條會引起敵人的誤解，以為是投降的信號。

畢卡索見狀，無限感慨的說：

「戰爭也使孩子們早熟了。」

可是不久，前線就傳來了盧森的父母犧牲的消息。盧森聽到這個噩耗後，痛哭不止。他下定

決心，要替父母報仇。

一天，盧森正在房頂上馴鴿子。隨著竹竿上紅布條的飛舞，鴿群也隨之而起，衝向天空。

這時，碰巧納粹軍的巡邏隊過來了。他們看到盧森手裡拿著紅布條，便認為那是「紅旗」，然後惡狠狠的衝進盧森的家中搜查。

米歇爾老人向他們解釋說，小孫子那是在馴鴿子。

可是巡邏隊並不相信，硬說是盧森在給城外的遊擊隊報信。他們就衝上屋頂，把小盧森圍了起來。

盧森看到這些德國鬼子，心裡暗想：報仇的機會終於來了！

小盧森的眼睛都紅了，他緊握拳頭，怒視著敵人。

「小傢伙，你拿的是什麼？」一個士兵問道。

「紅旗！」盧森憤怒的回答說。

「你是不是要給城外的遊擊隊報信？」

「對！他們看到了，很快就會打進來，把你們這群壞蛋都殺死！」

「啪！」一個士兵抄起槍，用槍托向小盧森的頭上打去。

盧森被打得頭破血流，但是他一聲都沒有哭，而是勇敢的衝上去，與敵人廝打起來。

可是，弱小的盧森怎麼能是這群德國鬼子的對手呢！惱羞成怒的敵人開槍了，小盧森倒在了血泊之中。

（三）

槍聲驚動了這群鴿子，鴿群呼啦啦的飛了起來。

凶狠殘暴的德國法西斯連鴿子都不肯放過，立即舉槍向鴿群射擊，鴿子一個個的從天空中被打落下來，掉在地上。

一隻受傷的鴿子正巧掉在了小盧森的屍體上，悲痛欲絕的米歇爾爺爺小心翼翼的捧起它，來到了畢卡索的畫室。

「這是盧森最喜歡的鴿子，請你把它畫下來吧，做個紀念！」老人泣不成聲。

畢卡索聽了老人的訴說，也不禁難過的流淚了。他立即就接受了老人的請求，伸手接過鴿子，將鴿子放在臨窗的桌上，支起畫架，準備畫畫。

就在這時，一件不可思議的事情發生了……

在柔和的陽光下，那只受傷的鴿子撲著帶血的翅膀，艱難的站了起來。那雙紅瑪瑙一般的眼珠上，似乎也閃動著晶瑩的淚光！

這隻傷鴿就這樣一直站著，眼睛盯著畢卡索和米歇爾爺爺。

畢卡索深受感動，一氣呵成的畫完了這幅畫。

畢卡索畫完最後一筆後，忽然，這隻極通人性的鴿子也猝然倒下了。

這幅畫，畢卡索命名為《鴿子》（Paloma de la paz），後來成為法國人民和德國法西斯頑強對抗的見證。

第十七章 為宣導和平而努力

生活中的每件事情都是有代價的。如創造力、新想法之類的，每一件有價值的事物都會同時伴隨著陰影。

——畢卡索

第十七章 為宣導和平而努力

（一）

（1）

一九四四年六月，盟軍在諾曼地登陸，八月便抵達巴黎，數以千計的巴黎人參加了盟軍。在獨立的前幾天，人們就開始拆除街上用石頭構築的堡壘，連小孩子都上陣了。

八月二十五日，巴黎獨立了！

畢卡索和所有巴黎人一樣，興高采烈的湧上街頭，為勝利歡呼。這一天，整個巴黎到處都在響著一陣陣高昂的《馬賽曲》和一聲聲香檳酒的噴湧聲。

戰爭給法國人民帶來了龐大的損失，五分之一的房屋被毀壞，一半港口成為廢墟，三分之二的鐵路車輛無法使用，大半的牲畜被殺死……。而死於戰爭中的人數，更是達到了一百四十餘萬。因為戰爭而喪失工作能力和社會活動能力的人更是不計其數。

正因為如此，法國人民對戰爭是極其痛恨的，對世界和平與人類的正義事業充滿了嚮往與擁護。

在戰爭期間，法國共產黨充分發揮了自己的政治力量，高舉革命、進步、人道與和平的旗幟，受到了法國人民的擁護。

畢卡索是個進步而熱愛和平的藝術家，因此自然也積極擁護法國共產黨。

在巴黎獨立一個月後，畢卡索在朋友的介紹之下，加入了法國共產黨，並在報紙上發表了《我為什麼加入共產黨》的特別聲明：

畢卡索的繆斯

從現實主義到立體派，與情愛糾纏的藝術生命

　　參加法國共產黨，是我全部生活、全部事業的合乎邏輯的結果。因此，我可以自豪的說，我從來沒有把繪畫看做是單純的供人玩賞和消遣的藝術，而是有意識的透過繪畫與色彩（藝術是我手中的武器），不斷深化我們對世界的認識，並促使這一認識為我們帶來越來越多的自由。我力圖用自己的方式表達我認為最為真實、最為正確、最為完善的事物……。

　　這些年來，殘酷的壓迫已經讓我明白，我不僅要以自己的藝術去對抗，還要以我整個的身心去對抗。因此，我毫不猶豫的加入共產黨，因為從根本上我一直與共產黨是相通的。以前之所以沒有正式入黨，是因為我一直以為我的工作和我的心靈都屬於這個黨。難道不正是共產黨在盡最大的努力去理解與改造這個世界，去幫助現在和明天的人民變得更為清醒、更為自由、更為幸福嗎？

　　十月五日，畢卡索正式成為一名法國共產黨員。

　　從這一天起，畢卡索也開始了一種全新的生活，他不再只是一名藝術家，還是一個活生生的戰勝邪惡與壓迫、爭取勝利與自由的象徵，他的藝術創作也滲入了更為濃厚的政治色彩。

　　此後，畢卡索也充分發揮了社會名流和共產黨員的雙重身分，出席各種群眾性大會、發表講話，接見眾多採訪者等。

　　一九四八年，畢卡索還應蘇聯著名作家和社會活動家愛倫堡（Ilya Grigoryevich Ehrenburg）的邀請，前往波蘭首都華沙（Warsaw, Poland）參加了世界和平大會。

　　在畢卡索飛赴波蘭的前一天，也就是一九四八年的八月二十四日，法國內政部長在巴黎為畢

（一）

卡索頒發了一枚銀質獎章，以表彰他為法國所做出的貢獻。

畢卡索抵達華沙後，愛倫堡親自到機場迎接他。畢卡索所到之處，都受到了熱烈的歡迎。

他在波蘭待了兩周，訪問了華沙和克拉科夫。同時，他還順路參觀了格拉斯哥市的查多利斯基博物館。

自從二戰以來，這所博物館一直關閉著，而這次是專門為畢卡索等人開放的。在這裡，畢卡索看到了許多歷史名畫，如義大利文藝復興時期的畫家達文西的《穿貂皮的女人》、朗勃蘭特的《撒瑪利亞風光》等等。

在和平大會結束後，波蘭總統為表彰畢卡索為促進兩國文化交流、加強兩國人民之間的友誼所做出的貢獻，於一九四八年九月二日向他頒發了「波蘭文藝復興司令十字勳章」。

加入法國共產黨為畢卡索帶來了極大的榮譽和聲望，畢卡索也以自己是一名共產黨員而自豪。畢卡索雖然未曾親自到戰場上與敵人戰鬥，但是由於他的職業和特殊身分，在反法西斯戰爭中他的作用卻遠遠要超過上前線。

為此，畢卡索也贏得了法國、西班牙以及所有熱愛和平和正義的人民的擁護和愛戴。

畢卡索的繆斯

從現實主義到立體派，與情愛糾纏的藝術生命

（二）

在戰爭期間，畢卡索曾是德國人封殺的頭號畫家，因此，獨立後法國文化機構對納粹德國採取的第一個報復行動就是舉辦畢卡索在戰爭期間的作品回顧展。

這次展覽會後來成為當年秋季沙龍的一部分，那些對畢卡索充滿仰慕之情的青年學生們，都自願跑來為展會服務。

展會很快就引起了強烈的反響，許多題名為《躺著的女人》的畫實際都是瑪麗—德雷莎・華特富有節奏感的肖像。此外，還有一些奇怪的圖畫，多為靜物畫。靜物畫裡有蠟燭、牛頭、叼著鳥的貓等等，都顯得十分虛幻而又陰沉。

在經歷了噩夢一般的戰爭之後，面對如此緊密的反映逝去歲月的作品，觀眾的心中無疑會受到強烈的衝擊。

畢卡索也是滿心歡喜，拿起他的舊軍號，號上還裝飾著三色綬帶。這一時期，吹奏軍號成了他的一大嗜好，每天他都要吹上幾聲，而且每次都盡量把號吹得非常響亮。

戰後，各國也都爭相購買畢卡索的畫作，掀起了新一波的購買潮。立體主義繪畫的需求量是最大的，因而近幾年來畫價也飛速上漲，所有的投機商人都為之眼紅。這時期，畢卡索的畫作比二十年前的價格要翻上一百多倍。

一九四六年，畢卡索又來到了法國的海濱城市穆然。六年前，他就是在這裡聽到了大戰爆發

第十七章 為宣導和平而努力

(二)

的消息。對畢卡索來說，這個風光旖旎的小城，就是新生活、新希望和新自由感的象徵。

畢卡索到了這裡後，馬上就開始著手工作。在新鮮的創造性靈感的激發之下，他一口氣畫了三十多張大畫，都贈給了設在古堡裡的穆然博物館。

總體來說，這些作品就像是悠揚的田園交響曲，其中取材於無憂無慮、縱情歡樂的情緒交織在一起的神話主題。畢卡索創造了一個小小的半鄉村半海洋的幸福世界，其中有或跳舞或躺臥的山林女神，還有吹著號角、戴著花環的海洋半人神，各種形象與色彩之間都充滿了難以抑製的歡樂情緒。

可以說，畢卡索又重新獲得了繪畫的快樂，以前那種悲觀憂鬱的灰暗調子已經消失，沒有了半人牛怪、人面獅身怪了。

一九四九年的八月，巴黎也舉行了一次以和平為主題的大會，畢卡索應亞拉岡之約，為這次會議設計了一幅宣傳畫。

畢卡索受父親的影響，一生喜愛鴿子，從小就在父親的指導下畫鴿子的頭、爪子等，而且他還一直有養鴿子的習慣。因此，這一次他也選擇了自己熟悉和喜愛的題材——一隻白鴿。

經過幾天的工作，畢卡索創作了一幅從技術上來說很成功的石版白鴿畫。只是製作石版畫時，純黑的效果本來很容易取得，但是因石墨中含有蠟，若用水稀釋的話，那麼顏料在石面上的分布就會很不均勻，從而會出現「蛤蟆皮」一樣的顆粒。

為了避免這種現象出現，畢卡索成功的使石墨層次分明的渲染出半透明的均勻色調，這可是

201

畢卡索的繆斯

從現實主義到立體派，與情愛糾纏的藝術生命

需要點本事的。處理完後，畫面上的鴿子羽毛油然生光，黑色的背景使白色的羽毛顯得更加純潔、可愛。

一個月後，亞拉岡來畢卡索的畫室取他作為和平大會作的畫。當他看到這只鴿子的版畫時，十分興奮，因為鴿子的形象正好與他想像中充當和平大會會徽的白鴿相吻合。

後來，這幅畫一直聞名於世，並且經過再版，張貼在歐洲許多城市的牆上，被人們當作和平的象徵飛遍全世界。

正如智利詩人巴勃羅‧聶魯達（Neftali Ricardo Reyes Basoalto）所說的：

畢卡索的鴿子在飛翔，

飛在世界的任何地方，

任何力量都不能使它們，

停止飛翔！

由於畢卡索對世界和平與正義事業所做出的貢獻，一九五〇年，畢卡索被授予世界和平獎！

畢卡索已經不僅僅屬於法國、西班牙了，而成為全世界人民的畢卡索。

（三）

（三）

一直以來，畢卡索都反對戰爭，渴望世界和平，並為此而積極努力，但是戰爭的陰雲卻始終籠罩著人類社會。

一九五〇年，美國在朝鮮半島發動了一場侵略戰爭。對戰爭深惡痛絕的畢卡索再次憤然的拿起畫筆，創作了著名的《朝鮮大屠殺》（Masacre en Corea），向人們展示了侵略者的又一次野蠻暴行。

在這幅畫的畫面上，一群穿著鎧甲、手拿武器的機器人，槍口對著一群手無寸鐵、一絲未掛的婦女和兒童。面容憔悴的母親抱著吃奶的嬰兒，剛剛學走路的孩子，驚恐的想要脫離這個場面；而一位婦女的腹中，一個還未出生的新生命就要遭到扼殺……。

這幅展示侵略者血腥屠殺的畫作令人觸目驚心！每一個看到這幅畫的人，都會被深深的震撼，也都會對野蠻戰爭的製造者切齒痛恨。

一九五二年，法國瓦洛里（Vallauris）市政府請畢卡索為瓦洛里的一座十二世紀的教堂畫一幅裝飾畫。畢卡索從來都不受命作畫的，但是由於他與瓦洛里感情很深，因此便欣然同意了。

雖然畢卡索已經是世界級的藝術大師了，但是他在創作過程中依然保持著嚴謹的態度。因此，他多次到教堂進行實地考察，並根據教堂的建築特點構思了兩組畫面。

一組畫面是《戰爭》，另一組畫面為《和平》。

畢卡索的繆斯

從現實主義到立體派，與情愛糾纏的藝術生命

之所以選擇這樣兩個主題，也是受當時國際形勢的影響。經歷過兩次世界大戰的畢卡索，對戰爭十分痛恨，也非常渴望和平。因此，他才構思了《戰爭與和平》的組畫。

畢卡索將一切都安排妥當後，便將自己關在畫室中獨自創作，不見任何人，只有吃飯睡覺時才出來。

在兩個月的時間裡，到他畫室去過的人只有畢卡索的兒子保羅。他對保羅說，如果有爸爸的朋友來看畫，那麼保羅就應該像哨兵一樣，拒絕任何客人進來。

終於在十月的一天，畢卡索從畫室中走了出來，兩幅巨型的木版畫已經完成。在門口的桌子上，還放著一個鬧鐘和一張日曆，上面標著他開始工作的日子和每天的進度。

除了這兩幅版畫之外，畫室的牆上還有大量的素描和幾幅風景畫、靜物畫，這些都是副產品，是畢卡索為了緩和工作壓力而創作的。

在這幅組畫當中，《戰爭》中畫的是凶狠的惡魔在噴火吐焰，焚燒著象徵人類文明的書籍；其中，還有各種橫行的小怪物，但是這些小怪物被一個沉靜的人物阻擋住了。他面向觀眾，舉著一個畫有鴿子的盾牌。

《和平》的畫面上，畢卡索畫出人類最愉快、最可貴、最永恆的東西。他畫了一個兒童，驅趕著一匹拉犁的飛馬。在一群舞蹈者的身影中，還有一個藝人平舉著一根竹竿，一端放著一個裝滿燕子的金魚缸，另一端放著一個裝有魚的籠子。

這兩組畫面互相對比，互相映襯，主題鮮明，通俗易懂。

（三）

教堂的屋頂是拱形的，教堂門又是關閉著的，整個教堂就只有講壇上有一點燈光。在閃爍的燈光映照之下，教堂看上去有著洞穴一般的效果，而壁畫也平添了幾分神奇的味道。

後來，教堂朝向街道的那扇門被磚堵住了，畢卡索就又在這面牆上畫了一幅壁畫：藍天大地的背景下，黑、白、黃、紅四個人（象徵世界人民）捧著一輪金黃色的太陽，太陽裡站著一隻銜著橄欖枝的和平鴿。

後來在談到《戰爭與和平》的組畫時，畢卡索說：

「如果和平在全世界獲勝的話，那麼，我畫的戰爭就將屬於過去，人們將會只用過去式來談論戰爭。其他的一切，都將用現在式和未來式來談論。」

第十八章 黃昏的燦爛

當我們以忘我的精神去工作時，有時我們所做的事會自動的傾向我們。

——畢卡索

第十八章 黃昏的燦爛

（一）

一九五二年前後，畢卡索又突然對鬥牛興趣大增，每次鬥牛，人們幾乎都可以看到畢卡索。

他總是邀請一群朋友前去，坐在前排、接受西班牙鬥牛士的敬禮。

這種時刻，畢卡索總是被同胞們的生機活力所感動，說話聲音也充滿的愉快感，就連嗓門都高了不少。

雖然畢卡索比周圍的人矮小，但是他總是他們中間的核心人物。這時他發現，鬥牛是一種行動敏捷和場面恢弘的活動，他早年對馬戲和戲劇的愛好，在鬥牛中也能夠得到充分的滿足，這也讓他回憶起了自己的青春歲月。

一九五四年的夏天，西班牙的鬥牛士朋友們為了讓畢卡索高興，專門為他舉行了一場鬥牛表演。他們在城裡的大廣場上特地造了一個鬥牛場。

即將舉行的鬥牛表演成了當地家喻戶曉的事情，就連住在沿海一帶的畢卡索的朋友都知道了，因而都紛紛趕來。

畢卡索也特別高興，親自加入到全城鼓動宣傳的行列裡，坐在一輛汽車後面吹喇叭。

鬥牛表演開始那天，在萬眾的歡呼聲中，主持人宣布：即將開始的鬥牛表演是為了向巴勃羅·畢卡索致敬而舉行。

全場的兩千多名觀眾都齊聲歡呼起來‧‧

畢卡索的繆斯

從現實主義到立體派，與情愛糾纏的藝術生命

「巴勃羅萬歲！」

這高昂的歡呼聲讓畢卡索異常激動，他彷彿覺得自己又回到年輕的時候一樣。

在這期間，畢卡索各種作品的大小展覽會也在陸續舉行著。從第二次世界大戰以來，畢卡索的作品展覽會需求超過了其他任何畫家。

一九五一年，在畢卡索七十歲壽辰之際，除了在瓦洛里展出了素描和石版畫外，倫敦現代美術學院也舉行了一個重要的回憶性的素描展，展品多半是畫家本人藉給美術學院展出的。

但是最令人難忘的，還是在法蘭西幻想大廈舉行的一場規模宏大的雕塑展覽會，展品大部分都是初次展出。至此，人們才普遍認識到作為雕塑家的畢卡索的偉大之處。

一九五三年六月，在法國的里昂又舉行了一次重要性的回顧畫展，規模十分可觀。在這次展覽上，展出了包括畢卡索一九〇〇年以來的各個時期、各種風格的作品。後來，這些作品又被拿到義大利進行巡迴展出。

同年冬天，在巴西的聖保羅又舉行了一次畫展。

對於這些不斷在世界各地展出的畫作，畢卡索說：

「以前很多年，我都拒絕展出我的作品，甚至不肯讓人拍我的作品。但是後來我認識到，我一定要展出……。這需要勇氣，能夠這樣做就是有勇氣的。人們收藏了我的畫，卻不懂他們收藏了什麼，每一幅畫都是一瓶我的鮮血，這就是注入了畫中的東西。」

第十八章 黃昏的燦爛

（二）

（二）

一九五五年夏天，畢卡索在加那利群島（Islas Canarias）看中了一間裝飾華麗的房子。這幢房子建於十九世紀末二十世紀初期，從那裡可以俯瞰以香檳聞名的整個加那利群島。

畢卡索買了這所房子，並且很快就使他的新王國成為一個五顏六色的雜貨鋪：典雅的客廳和房間裡，有各式各樣的鬥牛廣告、陳舊的咖啡壺、剛果木雕黑人像、舊香菸盒……。而花園裡，也同樣隨意的擺放著他的各種雕刻作品：顴骨、母猴、貓頭鷹……。從芭蕉葉、含羞草和桉樹叢中看過去，就像是一群來自外星的生物。

不久，尼斯迪維克多電影製片廠的製片商喬治‧克洛來到這裡，邀請畢卡索與他一起合作拍攝一部長影片，同往的攝影師則是印象派大師雷諾瓦的兒子科羅爾‧雷諾瓦。

其實此前畢卡索也嘗試過拍攝過一些小型電影，但是他也只是自己饒有興趣的玩玩而已。雖然他對電影很有興趣，可要讓他來演，他還是有些不安。

一九五〇年，他曾經看過馬諦斯拍攝的一部影片，對影片中馬諦斯蹩腳的表演狠狠的嘲笑了一番。後來，為馬諦斯拍攝電影的製片商也要給畢卡索拍一部，但是得到的回答卻是斬釘截鐵的：

「你們別想讓我當傻瓜！」

可不知什麼原因，這次當克洛請畢卡索擔任唯一的男主角，拍攝一部彩色的紀錄片時，畢卡

209

畢卡索的繆斯

從現實主義到立體派，與情愛糾纏的藝術生命

索居然一本正經的答應了。

這部影片的名字叫做《畢卡索的奧祕》，目的是要將畢卡索畫素描和油畫的過程從頭到尾的拍攝下來，以永久性的記錄他真實的創作過程。

在事先商議時，畢卡索說，他感覺自己就像是即將登場的鬥牛士一樣。這種感覺在他每次動手畫畫時或多或少體驗過，但是這次有這麼多的觀眾在場，他肯定會有些手忙腳亂。他不能單獨工作，一舉一動都要聽從別人的擺布，這在他的人生中還是從未有過的，而且還要在灼熱的燈光下表演好幾個小時，他更覺得自己像多年前在馬戲場裡表演的小丑了。

不過，也不知道克洛用了什麼好辦法，畢卡索居然高高興興的聽從他的指揮。接連兩個月，畢卡索都每天一大早起來，趕到電影廠，在那裡耐著性子，讓聚光燈從不同的角度照在他的身上。

隨著拍攝的進行，畢卡索對那套繁亂的程式產生了興趣，也配合得很到位。比如到了該停的時候，不用導演喊停，他就會主動坐到一邊去休息了。

第二年春天，這部影片在加那利群島電影節上公映了。畢卡索也來了。

影片開始後，看到他的畫就像被魔力驅使著在銀幕上展現出來時，畢卡索很高興，他第一次看到自己作畫的樣子。尤其是克洛想了個新辦法，讓畢卡索在一張滲透力很強的紙上（可能是中國的宣紙）作畫，然後讓攝影機在紙的背面拍攝，這樣畫家的手就不會把他的畫擋住，畫家本人也不會受到攝影機的影響。

210

（二）

影片中也穿插了一些戲劇性的情節和懸念。有一場戲時間很長，畢卡索在一張大幅海灘風景畫上進行了許多驚人的修改後，忽然對著觀眾大聲說：

「壞了！全壞了！」

說著，他又用筆將畫全部抹去，重新開始畫，從失敗中又畫了一幅更好的。在影片結束時，他大書自己的名字，然後赤臂佇立在黑暗的空間中，眼睛炯炯有神，這幾乎成了一個紀念碑式的象徵。

這部紀錄片不僅是畢卡索藝術天才的勝利，也是他平易、堅強、嚴峻個性的勝利。

（三）

在世界繪畫史上，素來都有「東張西畢」的美譽。張，指的是張大千；畢，自然就是指的畢卡索了。

一九五六年四月，張大千在日本東京舉辦了聲勢浩大的「張大千臨摹敦煌石窟壁畫展覽」。同年的六月至七月，法國巴黎東方博物館與羅浮宮博物館又隆重舉辦了「張大千臨摹敦煌石窟壁畫展覽」和「張大千近作展覽」。這兩個展覽在歐洲掀起了一股中國藝術與敦煌藝術的熱潮，張大千也被歐洲藝術家譽為「東方藝術最偉大的中國藝術家」。

張大千對畢卡索十分敬仰，也一直很想找機會拜訪畢卡索，因此在巴黎畫展期間，張大千就向旅居在巴黎的中國朋友提出，希望能夠會晤畢卡索。

但是，由於當時畢卡索已經聲名顯赫，且年歲已高，性格古怪，朋友們都覺得很難辦到。

張大千很著急，於是就決定自己親自登門拜訪畢卡索。

透過一份報紙，張大千得知七月二十八日這天畢卡索將在坎城主持一個陶器展覽的開幕式。

於是，張大千便帶著夫人連夜趕到坎城，並讓翻譯打電話到畢卡索的別墅約定見面時間。

畢卡索當時沒在家，他的祕書答應畢卡索回來後會轉告，約定很順利，當畢卡索聽說中國畫家張大千先生專程來拜訪他時，很高興，約好第二天在陶器展覽會上見面。

第十八章 黃昏的燦爛

（三）

第二天，張大千一早就興致勃勃的與夫人和翻譯三人一起趕到展覽會場。

可是，當畢卡索剛剛走進會場，激動的人群立刻騷動起來，蜂擁而上，甚至將畢卡索抬了起來。

張大千當時穿著一襲長袍，留著長髭鬚，在外國人當中相當顯眼。因此，雖然兩人不相識，畢卡索還是一眼就認出了張大千，但是熱烈的氣氛讓兩人根本無法交談。

七月二十九日，張大千又偕同夫人與翻譯一起，依約來到畢卡索的別墅，東西方兩位藝術大師終於正式見面了。

這次見面給張大千的印象最深的，就是畢卡索的畫室裡堆滿了各種黑人雕塑、非洲藝術書籍與資料等。這使他了解到畢卡索藝術創作的各種新穎圖像的原型，而那些對於張大千來說，簡直就是千奇百怪無法理解的藝術表現，並不是他原先設想的那樣，只是遊戲般的隨意塗鴉而已，而是十分嚴謹的藝術創作。

畢卡索不斷創新求變的藝術精神，想必也給張大千帶來了很大的啟發。這對張大千晚年潑墨新畫風的開創不無影響。

當時正值酷夏，天氣炎熱，平時畢卡索在家裡都是只穿著一條短褲。而這一次為了歡迎張大千的到來，他特意穿上了一件條子花紋的襯衫和一條西裝褲，衣冠楚楚的接待張大千夫婦。

在交談中，畢卡索向張大千請教中國畫的技巧，並將他的中國畫習作拿出來，請張大千指教。

畢卡索的繆斯

從現實主義到立體派，與情愛糾纏的藝術生命

張大千一看，便知道這是模仿齊白石老人的風格所作。雖然尚未達到中國畫的「墨分五色」、「層次互見」的境界，但是也頗見畫工。

張大千詳細的向畢卡索介紹了中國畫的意境和畫法，畢卡索頻頻點頭，共同的愛好與追求讓兩位世界級藝術大師的心緊緊連在一起。

畢卡索還邀請張大千夫婦一起共進午餐，隨後，又將自己的一幅《西班牙牧神像》贈送給張大千。

張大千也精心的畫了一幅《雙竹圖》回贈給畢卡索，並選了幾支粗細不同的中國毛筆和一套極其珍貴的漢代畫像石刻拓片送給畢卡索。

在與張大千的會晤中，畢卡索說了這樣一番話：

「我一向以為西方白人沒什麼藝術可言，綜觀世界，第一是中國人有藝術，其次是日本有藝術，第三則屬非洲的黑人有藝術。多年來我深感疑惑的是，為什麼會有那麼多的中國人與東方人來到巴黎學習藝術，捨本逐末而不知，真是令人感到遺憾！」

畢卡索的這番話雖然有些偏頗，卻也是發自肺腑。

214

第十九章 永遠的畢卡索

（三）

第十九章 永遠的畢卡索

不必過分煩惱各種事情，因為它會必然或偶然的來到你身邊。我想死亡其實也是一樣。

——畢卡索

（一）

由於畢卡索在繪畫上的傑出成就，他的朋友們一直商量著要為他籌建一個美術館。

一九五八年的一天，畢卡索與好友薩巴泰閒聊。因為薩巴泰保存著許多畢卡索贈送給他的畫，所以畢卡索就問他：

「如果我不在了，你打算如何處理這些畫？」

薩巴泰回答說：

「我一直有個想法，就是建立一個畢卡索美術館。為了紀念您的誕生地，我還準備將美術館建立在馬拉加，您覺得可以嗎？」

畢卡索思索了一會兒，說：

「為什麼不建在巴塞隆納呢？我和馬拉加已經沒什麼聯絡了。」

薩巴泰當即表示同意。

但是，由於畢卡索是法國共產黨員，又曾公開反對過佛朗哥政權，所以佛朗哥政團多次阻撓在巴塞隆納設立畢卡索美術館。

薩巴泰和畢卡索的朋友們與西班牙政府經過多次協商，直到一九六〇年，巴塞隆納市政當局才同意並提供了兩處場所。

一九六三年，畢卡索美術館正式成立，由畢卡索最為親密的朋友薩巴泰擔任美術館的

畢卡索的繆斯

從現實主義到立體派，與情愛糾纏的藝術生命

名譽館長。

薩巴泰將畢卡索贈送給他的全部畫作、畢卡索贈送給巴塞隆納市的《鴿子》以及五十八幅以《脯力四世之家》為基礎的變體畫和巴塞隆納市現代藝術博物館收藏的畢卡索的全部作品，都陳列在這個宮殿之中。

另外，畢卡索一些朋友和收藏家們也捐獻了一些作品給美術館。

按照當時的市價，畢卡索的作品已經十分值錢了。畢卡索的朋友們幾乎都賣過畢卡索贈送給他們的作品，而且這些朋友的生活也都比較富裕。唯有薩巴泰，一生清貧，過著僅可以糊口的日子，但是他卻保存了畢卡索在每個時期贈送給他的作品，一幅都不曾出售過。

薩巴泰捐獻給畢卡索美術館的作品共有五百七十餘件，在這些作品上的題名，畢卡索大多都使用最為親暱的詞語，顯示了畢卡索對這位老朋友的深情厚誼。

在一九六三的上半年，畢卡索又開始創作一系列關於畫家與他的模特兒的畫作，共創作了四五十張油畫，這也是他經過長期審慎思考的作品。

因此，這期間的大部分時間裡，畢卡索都在他的畫室中作畫，有時也會在戶外進行，而他的模特兒就坐在他對面的一張躺椅上，或者一棵樹下。不論在哪裡，畫作中的色彩所敘述的內容都遠比畫家那專注的臉孔或精巧的雙手所述說的要多。

那些顏色由深沉的藍灰色，轉為興奮的綠色與朱紅，再轉為盈滿畫面的藍色和粉紅，然後所有的顏色漸漸淡去，接下來是畫家的臉孔和頭髮忽然爆發出燦爛的色彩，而後顏色再度變暗、變

第十九章 永遠的畢卡索

（一）

淡，經過幾次轉移回覆到原先的深沉。不過，他仍然繼續畫著，即使最後那幾張圖中他的臉孔只剩下白色的模糊想像，或者是一片難看的灰色，沒有了頭髮和鬍鬚，他也沒有停止作畫。

這套作品畢卡索自己很喜歡，到了冬天的時候，他就將它們做成許多木版畫，畫面也變得比原來更簡化一些。

在這年年末和一九六四年的年初，畢卡索還畫了一些大幅的裸女，然後是一些農夫的頭像，再後來就是景物，以及他在一九六一年迎娶的第二任妻子賈桂琳·羅克（Jacqueline Roque）的肖像畫。

（二）

一九六三年，畢卡索又有兩位老朋友離開了人世：八月，布拉克去世了；十月，戈科多也去世了。布拉克的去世，是上帝奪走了畢卡索在立體派創立時期的最後一位戰友。現在，只剩下他這個孤家寡人了，他感到死神又一次與他擦肩而過。

為了與死神爭奪時間，畢卡索只好戒菸。每每有朋友來看他，他都會下意識的把手伸進口袋中掏菸。

他的視力也出現了衰退。眼睛曾是畢卡索藝術和愛情的源頭，也是他的一個性象徵。然而現在，黯淡昏黃的眸子只能靠厚厚的鏡片來發揮作用了。

一九六四年的秋天雖然美麗，但是畢卡索的身體還是出現了一些問題，健康狀況受到了較嚴重的影響。

一九六五年十一月，畢卡索回到巴黎，住進了一家美國醫院，在那裡做了膽囊和前列腺手術。

手術之後，他的身體狀況有了明顯好轉，也沒有出現任何的併發症。此後，他又能畫一些作品了，而且筆法還不錯，沒有絲毫的顫抖，但是人物的變形卻達到了令人窒息的地步。這可能也是畢卡索內心的反應吧：垂垂老矣，僅能攀住一點生命的氣息了。

一九六六年，是畢卡索八十五歲的壽辰。為了慶祝他的八五歲生日，法國文化部在前一年就

220

開始籌備舉辦畢卡索大型畫展。

畢卡索的好友，法國現代藝術館館長讓雷·瑪里艾親自遠渡重洋，從美國、英國、前蘇聯、荷蘭、西班牙、比利時、瑞典等國家藉來畢卡索各個時期的作品，從而使得這次展覽的作品數量和展覽規模遠遠超過以往的任何一次。

巴黎的一家保險公司負責為這次畫展保險，他們很清楚，畢卡索的畫是無價之寶，因此在展品被運往羅浮宮時，全副武裝的員警駕駛著警車、摩托車，寸步不離的緊跟著運畫的車輛，生怕有什麼閃失。

為了觀看這次畫展，成千上萬的參觀者都情願在藝術宮的門外排起長隊，競相購買門票。

由於作品數量眾多，購票人數也多，原本定在巴黎大展覽館的畫展，最終不得不擴展到小藝術宮。

十月十九日上午，法國現代藝術館館長讓雷·瑪里艾親自主持了這次展覽的開幕式。他在講話中盛讚畢卡索是「最偉大的創舉，他破壞和創造了我們這個時代的、也是千秋萬代的物體的形」。

展覽開始後，展館中到處都擺滿了畢卡索的作品。其中，大展覽館展出了兩百八十四幅，包括畢卡索的一些偉大的作品；小藝術宮則展出了他的兩百五十件畫作，從拉科魯尼亞時期一直到最近的一些頭像，另外還有五百八十件陶器和三百九十二件雕塑。這也是目前為止最為完整的一次作品收集，同時也是對畢卡索作為一位雕刻家的總評估。

有史以來，單獨為一位藝術家所舉辦的展覽當中，以此次展覽最為光彩奪目。

到一九六七年二月展覽結束時，前來參觀的觀眾多達八十五萬人，這也是空前的創舉。

總觀畢卡索的一生創作與探索，汪洋詭奇，令人驚嘆。至於人們對畫展的評價，從直截了當的詆毀到熱情洋溢的讚美、形形色色，唯獨沒有保持沉默或表示冷漠的。

這次畫展幾乎讓每個人都感到滿意，因為它提供了每個人所熱愛的畢卡索的作品：現實主義、表現主義、立體主義、新古典主義等等，從畫家、雕刻家、陶瓷藝術家、設計家和版畫家五個方面展示了畢卡索的藝術才華和偉大成就。

不過，畢卡索還是和以往一樣，沒有參觀他的畫展。但是他的桌子上卻堆滿了從巴黎送來的相關畫展布局和作品的照片，也堆滿了來自世界各地的賀信和賀電。在畫展開幕那天，他將所有東西全部收起來，然後開始工作，直到午夜。

（三）

一九六七年，八十六歲的畢卡索依然表現出強烈的創作欲望和旺盛的精力。

二月時，他開始將畫家與持槍的士兵結合起來，畫了一位坐在畫架前一把十七世紀椅子上的畫家，腰挎寶劍，手裡拿著長長的畫筆在作畫。

到了三月時，畢卡索又開始使用色彩，在畫中畫了許多持槍的士兵，一個個威風凜凜，一隊接著一隊。

畢卡索畫的士兵樣子很恐怖，他們都佩戴著刀槍，手裡拿著嚇人的菸斗，臉上長著路易十三的鬍子，顏色都是火紅色，神情威武，可又有一種嘲弄的意味。

之所以會畫成這樣，是因為畢卡索雖然痛恨戰爭，但是他對於武力所持的態度又是充滿矛盾的，或說是又愛又恨。所以，他在自己的畫中也常常會使用武力。

畢卡索仍然懷念他以前的那些老朋友，現在他們很多已經離開了自己。如今在他的畫中，這些老朋友都與這些持槍的士兵一起出現了。雖然畫中偶爾也會有一些悲傷的色調，但是更多的卻是鮮豔明快的進取型色彩。這也是貫穿了畢卡索晚期作品中的一種色調。

這個時期的畢卡索身體也在遭受著一些病痛的折磨，但是他卻從未停止作畫，而且還畫得越來越多。他常常抱怨畫室中沒有足夠的空間讓他作畫：

「到處都是畫，房子全都裝滿了，它們就像兔子一樣，繁衍得那麼快！」

畢卡索的繆斯

從現實主義到立體派，與情愛糾纏的藝術生命

妻子賈桂琳也不斷的鼓勵畢卡索多作一些畫。她相信，偉大源自於數量。她親自為畢卡索買來大量的畫布，看著他一點一點的填滿這些畫布。作品越是不能讓人滿意，畢卡索畫的就越多。他說：

「我只有一個念頭，那就是工作。畫畫就像是我的呼吸一樣，只有工作才讓我感到輕鬆。無所事事或者招待客人，會讓我感到疲倦和厭煩。」

晚年時期的畢卡索近乎於偏執，他睡眠不好，神經衰弱，經常做夢有人偷走了他的畫。半夜醒來，他都要讓賈桂琳去他的畫室看看某幅作品還在不在。

擔心作品被偷走，懷疑朋友變成了敵人，說明畢卡索已經成為一個真正的老人，由昔日的自信變得敏感、多疑，並且有了一些老年痴呆的跡象。

一九六八年是畢卡索比較多產的一年，同時他還創作了不少銅版畫。他要將累積在胸中的各種主題用他所能掌握的各種藝術手法表現出來，以至於他經常陷入一種忙亂的狀態之中。往往是剛一放下畫筆，就又拿起了雕刻工具。

一九七一年的十月二十五日，是畢卡索的九十歲壽辰。

這一天，法國政府在巴黎的羅浮宮內舉辦了畢卡索新作展。為了給畢卡索的作品騰出地方，原來在羅浮宮內大展覽館裡占據「榮譽畫壇」地位的好幾幅法國十八世紀的名畫都被移開了幾天，專門用來展出畢卡索的新作。

法國總統龐畢度親自為畫展剪綵，並發表演說：

第十九章 永遠的畢卡索
（三）

「畢卡索就是一座火山，不管他畫的是一張女性的臉，還是一個丑角，始終都洋溢著青春的活力。」

與此同時，法國政府還授予畢卡索「榮譽市民」的稱號。

法國的《費加羅報》還特別撰寫了一篇文章——《畢卡索十年後將一百歲》。文章寫道：

「我們應該向這個人致敬，他不為痛苦和年邁所限，始終閃爍著青春的活力——這位九十歲高齡的藝術大師，今天全世界都在祝福他。」

（四）

一九七二年秋天，畢卡索因肺部充血住進了醫院。

從小到大，畢卡索對「死亡」這兩個字都充滿了恐懼，可能是因為身邊太多的親人一個個的離他而去的緣故。而現在，九十多歲的畢卡索似乎也看到了死亡在向他招手。

不過，畢卡索的醫生倒不太擔心，因為他很清楚畢卡索的身體狀況。這位身體結實的畫家在八十四歲高齡時，還做過一次較大的手術，但是他的健康狀況似乎沒有受到任何影響。當時的畢卡索還風趣的說：

「他們像剖雞一樣將我剖開，我現在好好的。」

果然，在頑強的生命力的抵抗下，死神在畢卡索的面前又一次退縮了，畢卡索再次痊癒出院。

為了慶祝畢卡索的康復，一九七二年十二月三十一日，賈桂琳在他們的寓所舉行了盛大的舞會。畢卡索身穿已經很久沒有穿的禮服，由賈桂琳攙扶著參加了晚會，慶祝一九七三年的到來。

一九七三年的三月，畢卡索又患上了嚴重的流感，但是他卻一直沒有扔掉畫筆，仍然每天不停的畫著。

四月七日，畢卡索像往日一樣，由賈桂琳攙扶著到花園中散步。老園丁知道他最喜歡三色紫羅蘭花，還特意摘了一些送給他。

第十九章 永遠的畢卡索

（四）

到了晚上，畢卡索的律師安特比來拜訪他。畢卡索與賈桂琳陪著安特比一起愉快的共進晚餐。

在席間，畢卡索的心情很好，飯後還與他們愉快的喝茶聊天。幾個人一直聊到夜裡一點多，畢卡索說：

「我不能再喝了，我必須要去工作了。」

說完，他就去了樓上的畫室，並在那裡作畫一直到凌晨三點才上床休息。

然而次日，四月八日這天，畢卡索早晨醒來後就不能起床了。賈桂琳馬上喊來家庭醫生，醫生先給畢卡索打了一支強心劑，隨後便打電話給巴黎的一位心臟病專家。

當專家趕到畢卡索的寓所時，畢卡索已經昏迷不醒了，但是嘴裡還不時的說出幾句話來，像是夢囈一般。

大家都很清楚，畢卡索的病情已告危急，他的最後時刻到了。

十一時四十分，九十二歲的畢卡索與世長辭。

下午三點，法國電視台，緊接著就是世界各國的電視台，相繼向全世界宣布畢卡索去世的消息。

四月十日，天氣下起了淅瀝瀝的小雨，畢卡索的遺體被祕密的安葬在他生前所居住的古樸、蕭穆的沃夫納爾格堡的庭院當中。

畢卡索臨終前畫的最後一幅畫，是一幅《帶劍的男人》。畫中的男人面部用蠟筆塗成，表情

畢卡索的繆斯

從現實主義到立體派，與情愛糾纏的藝術生命

驚恐，眼睛睜得大大的。有人認為，這是一幅畢卡索的自畫像，因為面部的某些特徵的確與畢卡索有相似之處。

這應該說是晚年時期的畢卡索剖析自己靈魂的作品：一切都被腐蝕了，只剩下一塊頑石驚視他度過這九十多個春秋，到頭來，他仍然是個桀驁不馴的畫家。

228

畢卡索生平大事年表

（四）

畢卡索生平大事年表

西元一八八一年 十月二十五日 畢卡索誕生於西班牙的馬拉加市。

西元一八八四年 妹妹蘿拉在地震中出世。

西元一八八七年 妹妹康琪塔出生。畢卡索上學。

西元一八八九年 完成第一幅油畫作品，是一幅鬥牛畫。

西元一八九一年 舉家遷往拉科魯尼亞市。

西元一八九五年 妹妹康琪塔夭亡，畢卡索發誓要成為一名畫家。九月，隨父親移居巴塞隆納市，並進入巴塞隆納美術學校學習。

西元一八九六年 作品《第一次聖餐》在巴塞隆納展覽會上標價展出。創作重要作品《科學與博愛》。

西元一八九七年 《科學與博愛》在馬德里全國美展中獲好評，並摘取馬拉加市省美展的金像獎。秋天，就讀於馬德里聖費爾南多畫家藝術學院。冬天，患上猩紅熱。

西元一八九九年 結識薩巴泰，成為終生的好友。

西元一九〇〇年 參與巴塞隆納「四隻貓」咖啡館文藝沙龍。秋，和卡薩吉瑪斯前往巴黎，結識畫商馬納奇。「藍色時期」開始。

西元一九〇一年 卡薩吉瑪斯失戀自殺，創作了《卡薩吉瑪斯的葬禮》。在巴黎富拉爾畫廊舉辦第一次個人畫展，沒有賣出一幅作品。

西元一九〇二年 回到巴塞隆納。夏末，第三次前往巴黎。

西元一九〇三年 創作《老猶太人》、《老吉他手》等作品。

西元一九〇四年 定居於「洗衣船大樓」。創作《生命》。八月，雨中邂逅費爾蘭迪・奧莉維亞。秋天，結識史坦姐姐弟倆。

西元一九〇六年 作品行情看漲。會見野獸派畫家馬諦斯。創作《兩姐妹》。

西元一九〇七年 創作名畫《亞維農的少女》，立體主義出現。結識了畫商卡恩維勒。

西元一九〇八年 布拉克畫出立體主義作品，受到馬諦斯的嘲笑，立體主義得以命名。

西元一九〇九年 離開「洗衣船大樓」。在德國首次舉辦畫展。

西元一九一一年 美國首次舉辦畢卡索畫展。

西元一九一二年 與奧莉維亞關係破裂，結識伊娃。

西元一九一三年 父親何塞病逝。

西元一九一四年 第一次世界大戰爆發。《賣藝人家》以一萬一千五百法郎高價售出。

西元一九一五年 結識詩人戈科多。十二月十四日，伊娃病逝。

西元一九一六年 與戈科多一起在迪亞基列夫芭蕾舞劇團工作。達達主義在蘇黎世發端。

西元一九一七年 與芭蕾舞演員奧爾嘉・科克洛娃相戀。

西元一九一八年 與奧爾嘉結婚。

西元一九一九年 為芭蕾舞劇「三角帽」設計布幕，大獲成功。

畢卡索的繆斯

從現實主義到立體派，與情愛糾纏的藝術生命

西元一九二〇年　佛洛伊德學說風靡歐洲。

西元一九二一年　長子保羅出世。創作了《三個樂師》以及母與子系列畫。

西元一九二三年　以布拉克為首的超現實主義集團從達達主義中分裂開來。與奧爾嘉出現矛盾。創作了《三個舞蹈者》。

西元一九二五年　《亞維農的少女》問世十八年後首次被刊登在《超現實主義革命》上。

一九二六年　創作大型拼貼畫《吉他》。

一九二七年　遇見瑪麗—德雷莎·華特。

一九二八年　創作了最駭人也是最動人的畫作之一《坐在海濱的女人》。

一九三〇年　創作《耶穌受難像》。

一九三二年　創作《夢》、《沉睡的女子》、《照鏡子的女子》等作品。

一九三四年　與奧爾嘉談離婚，並為此付出龐大代價。

一九三五年　瑪麗生下女兒瑪雅。

一九三六年　西班牙內戰爆發，畢卡索宣布擁護共和政府。

一九三七年　創作巨幅《格爾尼卡》。

一九三八年　《格爾尼卡》在挪威展出。

一九三九年　母親病逝。

一九四一年　寫作話劇《被尾巴愚弄的慾望》。

一九四三年　遇到弗朗索瓦·吉洛。

一九四四年　巴黎獨立。十月，加入法國共產黨。

一九四五年　開始銅版畫創作。

232

一九四七年　兒子克洛德出生。

一九四八年　參加波蘭華沙舉辦的「世界和平大會」，分獲法國和波蘭兩國的文藝復興獎章。

一九四九年　創作《和平鴿》。女兒帕洛瑪出世。

一九五一年　創作《在朝鮮的屠殺》。參加羅馬第四屆和平大會。

一九五二年　創作壁畫《戰爭》與《和平》。

一九五三年　結識賈桂琳・羅克。

一九五四年　好友馬諦斯去世。創作《阿爾及爾的婦女》。

一九五五年　著名導演克洛拍攝電影《神祕的畢卡索》。

一九五六年　與中國著名畫家張大千會晤。

一九六一年　與賈桂琳結婚。十月，慶祝八十歲壽辰。

一九六三年　巴塞隆納的畢卡索美術館開幕，薩巴泰任名譽館長。布拉克、戈科多相繼去世。

一九六四年　患病，住進「美國醫院」做手術。

一九六六年　法國政府為他舉行了盛大的八十五歲生日慶典，羅浮宮展出畢卡索的作品。

一九六九年　創作了大量的畫作和陶瓷雕塑。

一九七一年　慶祝九十歲大壽，法國總統龐畢度主持畢卡索畫展開幕式。

一九七三年　四月八日十一時四十分，病逝。

四月十日，祕密葬於沃夫納爾格堡的庭院當中。

官網

國家圖書館出版品預行編目資料

畢卡索的繆斯：從現實主義到立體派，與情愛
纏的藝術生命 / 盧芷庭, 王志豔著. -- 第一版. --
臺北市：崧燁文化, 2020.10
　　面；　　公分
POD 版
ISBN 978-986-516-501-7(平裝)
1. 畢卡索 (Picasso, Pablo, 1881-1973) 2. 藝術
家 3. 傳記 4. 西班牙
909.9461 109016075

畢卡索的繆斯：從現實主義到立體派，與情愛糾纏的藝術生命

臉書

作　　者：盧芷庭，王志豔　著
發 行 人：黃振庭
出 版 者：崧燁文化事業有限公司
發 行 者：崧燁文化事業有限公司
E - m a i l：sonbookservice@gmail.com
粉 絲 頁：https://www.facebook.com/sonbookss/
網　　址：https://sonbook.net/
地　　址：台北市中正區重慶南路一段六十一號八樓 815 室
Rm. 815, 8F., No.61, Sec. 1, Chongqing S. Rd., Zhongzheng Dist., Taipei City 100, Taiwan (R.O.C)
電　　話：(02)2370-3310　　傳　　真：(02) 2388-1990
總 經 銷：紅螞蟻圖書有限公司
地　　址：台北市內湖區舊宗路二段 121 巷 19 號
電　　話：02-2795-3656　　傳　　真：02-2795-4100
印　　刷：京峯彩色印刷有限公司（京峰數位）

定　　價：320 元
發行日期：2020 年 10 月第一版
◎本書以 POD 印製

獨家贈品

親愛的讀者歡迎您選購到您喜愛的書，為了感謝您，我們提供了一份禮品，爽讀 app 的電子書無償使用三個月，近萬本書免費提供您享受閱讀的樂趣。

ios 系統

安卓系統

讀者贈品

請先依照自己的手機型號掃描安裝 APP 註冊，再掃描「讀者贈品」，複製優惠碼至 APP 內兌換

優惠碼（兌換期限 2025/12/30）
READERKUTRA86NWK

爽讀 APP

- 多元書種、萬卷書籍，電子書飽讀服務引領閱讀新浪潮！
- AI 語音助您閱讀，萬本好書任您挑選
- 領取限時優惠碼，三個月沉浸在書海中
- 固定月費無限暢讀，輕鬆打造專屬閱讀時光

不用留下個人資料，只需行動電話認證，不會有任何騷擾或詐騙電話。